履歷書

我的人生

安藤忠雄

安藤忠雄　著

如今，日本正面臨外界嚴苛的批判。打從一九七○年代開始，全球就張大眼睛看著日本經濟的起飛發展，如今已過了四十多年。現在的日本經濟，可說正面臨瀕死的狀態。

在「我的履歷書」於《日經新聞》早報連載期間，二○一一年三月十一日下午兩點四十六分，東日本遭受了大地震與大海嘯的襲擊。

當時我正在美國洛杉磯出差回國途中，飛機抵達成田機場的上空準備降落。機艙內的乘客不清楚陸地上發生什麼事，只察覺飛機高度一直沒有降低，不停地在空中盤旋。

不知過了多久才聽到機上廣播，由於東日本發生大地震而無法降落在成田機場，但也無法和塔台取得聯繫。最後為了避開險阻，終於在北海道的千歲機場著陸。然而千歲因許多臨時降落的班機而擁擠不堪，幾乎無法讓乘客從飛機上下到地面。就算機長頻頻催促，由於只有管制官在進行控制，機長後來也只能說：「實在束手無策。」

在機艙內等待很長的時間。下機時已接近午夜，可想而知，千歲附近的旅店全都客滿，最後我來到一家遠離市中心的溫泉旅館。

看了電視新聞的報導，淨是些讓人不敢相信是發生在現在、同樣是日本東北地方的受災慘狀。在千年才可能出現一次的大規模自然災害面前，人類是如此的無力與渺小，我只有愕然不已。

隔天早上，不管航空公司提供的替代班機是幾點起飛、要飛往哪裡，我心想，無論如何，我一定要趕回關西。

我很幸運地訂到早上第一班飛往神戶機場的班機，於是立刻飛往神戶出發。

在這可稱之為「國難」的大災害發生的瞬間，我正好要降落機場；年輕時在旅途中遭遇的往事突然湧上心頭。

因為工作性質的緣故，我頻繁地旅行，並且常在旅途中遇到無法想像的事。

一九六八年六月五日，我在柏林機場聽說羅伯‧甘迺迪於美國總統候選人的競選活動中遭到槍擊。當時人們口中紛紛嚷著：「甘迺迪被暗殺了！」然後快步通過的情景，至今仍歷歷在目。

那時距離一九六三年羅伯的兄長約翰・甘迺迪在德州達拉斯總統競選遊行中彈身亡，已經過了五年。羅伯當時受命為甘迺迪總統的司法部長，為解決當時美國面臨的許多重大問題，付出過許多努力。

在一九六二年秋天，撼動世界局勢的古巴危機中，儘管與當時蘇聯的赫魯雪夫處於對立，但羅伯仍尋求美蘇和解之道，避免發生戰爭；對內則積極參與廢止歧視黑人種族的公民運動，主張種族平等。

當甘迺迪總統提出新疆界政策，以「不要問你的國家能為你做什麼，而要問你能為國家做些什麼」來激勵國民士氣。身為弟弟的羅伯則強調打擊腐蝕美國社會的黑手黨與廢除種族歧視，並在哥哥死後、詹森總統任職期間，主張美軍即刻退出越南戰爭。他懷抱著理想，身處於動亂的一九六〇年代，起身面對各種困難與阻礙。

當甘迺迪總統、金恩牧師、還有羅伯・甘迺迪這些年輕的領導人物相繼遭受槍擊猝然犧牲，美國頓時陷入了恐慌。

對我們這些當時二十多歲的年輕人來說，美國那些因燃燒理想而失去性命的領袖人物，是英雄的化身。在那之後，世界各地掀起了追求真正自由的風潮，那些英雄人物成

了學運和工運的根源，宛如《聖經》一般的存在。

能夠直接而敏銳地感受到那個時代氛圍的我，可說是非常幸運。

一九七九年，當時的韓國總統朴正熙遭到射殺，那時候，我正好要從首爾機場飛往歐洲。

事發之後，戒嚴令立刻被頒布下來，機場也遭到封鎖。在千鈞一髮之際，我得以走避到其他國家，也算是個寶貴的經驗。

在旅途中如此這般地見證了歷史重大事件，讓我在之後的有生之年，更深刻地感受到應該好好看清世界，並且要站在歷史的原點認真思考所有的事。

二○一○年元旦，我以專家小組與談人的身分，和幾位來賓一起到ＮＨＫ電視台參加一個談話性節目，探討對今後日本該有什麼期待、國家應何去何從的。

在場每位來賓都要回答這樣的問題：「如果為當今民主黨的政權運作打分數，你會打幾分？」我不假思索地回答：「三十分。」因為我認為身為民主黨政權中樞的官員根本不具備領導能力。

當時一起出席的國家策略大臣菅直人，就坐在我面前。鹽川正十郎和日本電產的永守重信給的分數比較高，每位參加者都說：「安藤先生分數打得好嚴格喔！」

但是，身為大地震後組織的復興構想會議成員之一，造訪災區、出席多次會議，我總是抱著失望與無力感，坐上返回大阪的新幹線。

不知是我的提案太過具體化，還是提出的數字讓政府想要避開執行上須負的責任，總是，經常是不會受到太多討論便無下文。

譬如說，福島遭受輻射的重大事故，今後應該如何思考能源問題？這對復興構想會議來說是相當重要的議題。我認為，如果現在我們依賴核能的比率占總能源的三〇％，那麼二〇三〇年就削減為一五％，剩下一五％中的七‧五％以自然能源替代，另外的七‧五％藉由節能減碳等折衷應對方式來摸索努力，然後再過十年，讓其餘的一五％也完全以天然能源來取代，期望以三十年的時間，逐步利用替代天然能源汰換核能發電的方向來進行轉換。

三十年後能源抽取技術一定會有長足的進步，甚至也可能集合物理、化學和科學等知識，創造出新的能源。既有的核電廠隨著老舊敗壞自然必須廢除，期間處理核廢料的

6

能力應該也會有確實的成長。

資源貧瘠的日本，唯一能勝過他國的，便是即使失敗也會從中學習，不斷痛下苦心，磨練出高水準的技術。

對於知識分子們要求核能全廢、立即採用天然能源替代等幾近歇斯底里的發言，我也抱著存疑的態度。儘管我不認為國家截至目前為止以國策來推動、仰賴核能做為主要能源的政策是正確選擇，不過因為實際上我們就是跟著這偏頗的政策仰賴著核電廠一路走來的，所以才要正視現實，花二十年、三十年逐步轉換主要能源的取得，不是嗎？

對一般企業與國民而言，能源的問題相當深刻。如果無法確保安定的能源供給，很明顯的，企業會捨棄這個國家，將生產據點轉移到外國。

已經有許多類型的企業出走國外，日本產業空洞化已難以煞車，失業率更是大幅提升。如此下去，連腳踏實地培養出來的技術也快走上絕路。

我們必須號召全國，對過去堆積到現在關於資源、能源、糧食、災害對策等問題，策略性地思考對策，在完成災區重建工作的同時，也應該把復興日本當作目標。

就是要趁現在，每位國民的思維都必須改革，我希望政治家們能夠痛定思痛，思考如何重建處於危急存亡之秋的國家，如何永續經營，展開行動。無論政治家或官員都該分享彼此的智慧，為了帶領勤勉的日本國民走往正確方向，應捨棄利己狹隘的紛爭、面對現實、磨練國際觀、向歷史借鏡、取回公眾利益的精神，不斷地努力打拚。

為了再次喚醒這個國家曾有的光輝，全國上下應該團結合作，然後付諸行動。

安藤忠雄　我的人生履歷書　目次

安藤
忠雄

我的人生履歷書

靠自學找到天職

縮短夢想與現實的落差

有些人看到我的工作，會說：「做自己喜歡的事，又有錢拿，真是好命啊！」之類的話。還以為我拿別人的錢做自己想做的建物，真是令人羨慕的職業。但實際上，我總是在與「現實」對抗，從事的是要一而再、再而三調整，不起眼又嚴苛的工作。

最先會碰壁的是預算。無論想出多麼具有挑戰性的創意，只要超過預算範圍，就無法說服業主。很惱人的是，越是懷抱美夢的業主，大部分的預算都很少。「起居室要寬敞」、「天花板要挑高」、「想要浴室能欣賞風景」……。光聽業主的期待，會以為是要蓋非常預級的豪宅，結果大部分的人一聽到預算，根本連實現其中的一半都有問題。

業主都很難理解夢想與現實間的差距。明明就必須控制建設預算，卻反而在開會時幾度不斷增加要求。等到終於克服種種問題把計畫做出來，接著又要為了工程經費與施工業者不斷交涉，直到最後關頭。之後建築物完成了，等著我們的就是業主的抱怨。「起居室比想像中的窄」、「天花板好低」……。這個想盡變通方法，耗費幾番苦心才終於達

到的夢想與現實之折衷「空間」，直到完工時才能理解到與自己的夢想差距有多遠，有些業主還是會忍不住表達不滿。

建築家的工作，可說是日以繼夜的連續苦難。儘管如此，保護人們的生命安全、讓大家安心度日，是這份工作的意義，也是自己的驕傲；另外，建築對周遭環境及社會有很大的影響力。建築這份工作可說是責任重大，因而很有意義。

我在念中學二年級的時候，自家的長屋[1]進行改造，加蓋成兩層樓。看到年輕的木工屏氣凝神的工作態度，讓我對建築這項工作產生興趣。我在大阪典型的舊社區成長，從小就覺得製作東西很有趣。但由於家中經濟因素與學力問題，不得不放棄升大學，我

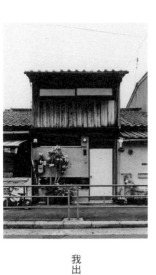

我出生的家

只能靠自學來學習建築。

不過說是自學，其實我根本不知道讀書方法。因為我有一些考上京大、阪大建築系的朋友，所以找他們商量，請他們幫忙買教科書，然後專心一志、廢寢忘食地研讀，試圖將別人要花四年學習的分量以一年的時間讀完，從早晨起床到夜晚就寢，全神貫注在書本上，下定決心一年不出門專注念書才終於完成。當時的我非常堅強。

最辛苦的是沒有一起切磋學問的朋友。我連自己究竟站在哪裡、是否往正確的方向前進都搞不清楚，每天都要跟不安與孤獨奮戰。如此在黑暗中摸索，也許這是變成一個有責任感的人、為了在社會上生存而要接受的考驗吧！

這樣的我之所以可以存活到今天，一個既無學歷，在社會上也沒有成績的年輕人，都是承蒙那些只因為「這個人滿有意思」之類的理由，就願意把工作交付給我，傳承了古老美好品德又「很有勇氣的大阪人」。拜那些人所賜，我才能一邊做事一邊學習建築。

我走過的路，離所謂的模範差得遠了。但是這套風格不同的路數，如果多少能成為年輕人儲備勇氣的材料，那真是萬分榮幸。

1 長屋：一種狹長的日本傳統建築樣式。（本書註釋均為譯者補充說明的譯註）

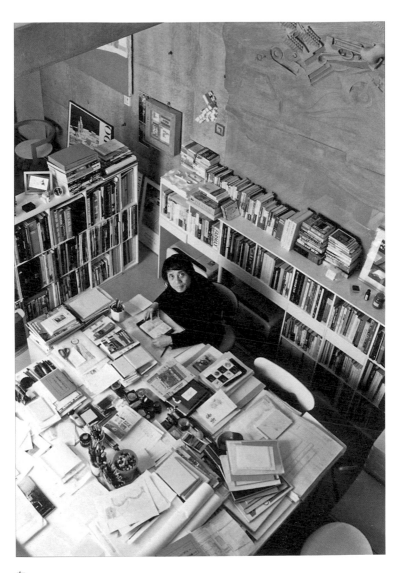

在事務所內

嚴格又溫柔的外婆 <small>小學時常與同學打架</small>

一九四一年九月，我誕生在大阪市，父親北山貢，母親朝子，我在家中排行長男。那時距日本加入太平洋戰爭還有三個月。由於母親是家中獨生女，因此在我出生前便講好，長子將過繼到外公外婆家繼承家業。外婆養育我長大，她的個性比男人還堅強，在築港（天保山）從事供應軍隊的糧食批發。戰時姑且不論，戰前聽說相當風光。她非常喜歡狗，飼養了二十隻狼犬。

不過，戰爭末期的空襲讓一切化為灰燼，外婆被疏散到兵庫縣。等戰爭結束再搬到大阪旭區森小路一間倖存的長屋。那裡靠近淀川，是典型的大阪舊社區，棋盤工廠、棋石工廠、鐵工廠櫛比鱗次，我家對面就是一家木工廠，是工匠們聚集的地方。那裡的人多半性情剛烈，自尊心又很強，常為了雞毛蒜皮的小事而大動肝火，有時還會大聲咆哮。

我剛上城北小學不久，外公彥一就過世了，只剩下我和外婆兩人相依為命。外婆是

<small>20</small>

一位懂得理性思考、獨立自主的明治時代女性，販賣日用品經營小本生意，總是非常忙碌。她很少對我嘮叨，但是對於「不准說謊」、「要守信用」、「不能給人添麻煩」等幾件做人原則，總是再三叮嚀。

外婆會忍著不吃自己想吃的食物，卻對我說「不可以營養攝取不足」，然後把各種食物留給我吃。雖然當時我只是個小孩子，但心中也會感受到貧窮的苦楚。儘管外婆「家教」嚴格，對我卻疼愛有加；可能是因為獨得所有的關愛，我的某些行為很放肆，可以說是個「不肯聽從別人意見」的孩子。

念小學四年級時，我曾經率性地把狗帶到學校，還讓牠坐在我旁邊的椅子上。「你

外婆被愛犬包圍著

「這小鬼在搞什麼？」老師嚴厲地指責我。

在那個階段，我似乎是個令人束手無策的孩子。一天到晚動不動就與人打架，鄰居大嬸對這個「又來了，安藤家的孩子」都感到莫可奈何。我一旦開始撒野就停不下來，通常要等外婆趕來把水潑在我身上才會停下來。放學後我總是在淀川河畔奔跑、釣魚、捉蜻蜓、玩棒球和相撲，然而打架比做什麼事都頻繁，我用身體去記住所有的感覺。

當然，我在學校的成績很不好，只有在運動會上才會受到讚美。總之，我跑得很快，一玩起來就渾然忘我，連打棒球都很好鬥，因為曾在球場上猛烈地滑壘，所以大家都很怕我。最讓我洋洋得意的，就是踩一種比屋頂還高、彷彿在兩層樓高度飛騰的高蹺。因為實在太高了，竹竿都彎得好像快要折斷一般，所以很少有其他孩子願意嘗試。

有一天，我去暴漲的淀川釣鯉魚。正當我一邊小心腳步別被水流帶走，一邊沉迷於追趕鯉魚時，有個朋友腳一滑掉進河裡，就這麼溺死了。對於天不怕地不怕的我來說，第一次了解到大自然力量的可怕以及人命的短暫。

一九七七年一月二十四日，外婆突然心臟病發過世。兩天前，我的名字正刊登在當時最新的建築雜誌《都市住宅》封面上。「忠雄也能靠建築吃飯了！」外婆也許這麼確信著這件事，而踏上了另一段旅程。

我與雙胞胎弟弟孝雄

上　攝於一九四三年

下　攝於一九九五年

初次大病惶惶不安

深深體會家人的重要

二〇〇九年夏天，指揮家小澤征爾先生邀請我到大津市的琵琶湖演奏廳欣賞歌劇，閉幕後我們一起共進晚餐。我與小澤先生有二十年的交情。儘管他是全球知名的音樂家，獲得很高的評價，但直爽的氣質從未改變。那時候我們也沒談到彼此的工作，只開心地說說笑笑。當我提到隔天要用三天兩夜的時間往返中國，他還嘲弄我說：「我跟安藤先生一樣，才能普普通通，體力倒是高人一等。」

但是，人生處處有意外。一個月之後，我做健檢時被告知有異常狀況。進一步做了精密檢查，結果是十二指腸乳頭部長了腫瘤，需要進行大手術。

我從十幾二十歲開始工作至今，從沒生過什麼大病。每天持續目不斜視地全力奔走，唯有健康比常人更加小心。因此加倍地吃驚，整個人都慌了。

我到大阪一間常去的醫院動手術，熟識的醫師鼓勵我「不必擔心」。

但另一方面又「為了不測風雲做準備」，熟識的醫師鼓勵我「不必擔心」。

但另一方面又「為了不測風雲做準備」，要我簽下無論手術成敗與否醫院都不須負

責的同意書，我的不安又增添了幾分。

和初次面對這事態而驚慌失措的我恰好相反，妻子非常冷靜。她說我們對身邊的人們，尤其是事務所二十五名員工的生活，責任相當重大。正因為無法預期結果會如何，所以才應該做好最壞的打算，先寫好遺書。

手術的準備一邊進行，我一邊與妻子、事務所的資深員工，就進行中的案子還有相

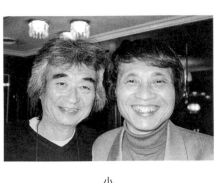

小澤征爾（左）與我

關於營運問題討論因應之道。就這麼匆匆忙忙來到開刀的那一天。手術進行了九個鐘頭，幸好托優秀的醫療團隊之福，「不測風雲」並沒有發生，而平安地完成了。

手術後需要絕對的靜養，因為連便秘或拉肚子此等小毛病都有可能送命，所以白天由過去曾在基督教醫院服務的妹妹來看護，夜晚再交棒給妻子陪在我身邊。「你只要好好休息、恢復健康就行了」。她們兩人全心奉獻地照顧，讓我重新體認家人是多麼重要的支持。

雖然不能掉以輕心的狀態持續了一陣子，我的身體慢慢開始痊癒了。考慮到接待探病的客人對病後療養是最不好的，所以生病的事對外一切保留，我每天就是專心一致地走路，努力恢復體力。

但是，倍樂生[1]公司的福武總一郎先生與東京大學的鈴木博之教授，不知道是從哪裡聽說的，突然來到病房造訪。兩位都沒多說什麼，也沒久留便離去，但是久違的朋友讓我受到很大鼓舞，得到了康復的活力。我還曾巧遇前來做健檢的桂三枝先生，因為一口氣聊了三個小時，隔天檢查數值全都上升，結果被醫生訓了一頓。

在醫院住了大約一個月，將工作量調整到從前的一半，身體狀況逐漸有所進展。這時卻傳來衝擊性的消息，這回是小澤先生檢查發現罹患了食道癌。

那是二〇一〇年一月的事。他和我一樣，動完手術後平安康復。那年九月，我與小澤先生重逢，互相吐露對抗病魔的苦日子。我們不知道未來會發生什麼事，但也正因為如此，才想用盡全力把每一天都好好活下去。

1 倍樂生：Benesse Corporation，發行巧連智等刊物的出版、教育集團。

「數學之美」與熱心教導

打動討厭讀書的我

在我就讀大阪市立大宮中學二年級的時候，外婆要把原來是平房的住家改建成兩層樓。來到家裡施工的，是附近一名年輕的木匠，他非常勤奮、專注地工作，連午飯都會忘記吃。我覺得他好厲害，因此對建築這一行業有強烈地嚮往。

當屋頂被拆掉，整個天井開了個大洞時，窄小長屋有如洞穴般陰暗的空間，頓時大放光明。我不由自主地對光的美麗與力量深深著迷。雖然還不是很明確，卻已經開始感覺到自己將來想嘗試與建築有關的行業。

不過，我在學校的成績依舊沒有起色，我很不擅長念書，卻比任何人愛玩。鄰居大多是工匠或商人，所以根本不會叫小孩複習課業或多念一點書。不料我卻因為遇見一位數學老師，而進入自己完全不曾理解過的世界。

那位數學老師是杉本先生。當時大宮中學一班五十人，一個年級有十四個班、七百名學生，杉本老師從中挑選大約四十人，每天早上聚集在一起特別授課。不知為何，成

績很差的我也被指名加入。近來學校很重視平等，憑教師個人的判斷標準挑選某些學生補習數學，若是現在簡直就無法想像。

老師的教學方式充滿了熱誠，說他用盡全力在教書，這種描述一點也不為過。教室裡充滿著緊張氣氛，如果被點了名還磨磨蹭蹭，粉筆或拖鞋就會迎面飛來，要不就是被賞好幾個耳光。如果是現在，就會被冠上「暴力老師」之類的稱號。

中學時代的我

「數學很美」這句話，簡直就是杉本老師的口頭禪。那時我雖然還不懂「美」真正的含意，不過既然老師教得這麼有幹勁，想必數學裡一定有什麼了不起的東西吧？對其

他科目完全沒有興趣的我，也許是因為能夠導出絕對答案的數學很符合我的個性，竟覺得很有趣而開竅了。

外婆是道地的大阪生意人，非常講究合理。不過，有時候也會讓人感到合理過了頭。她對我說，功課要全部在學校寫完才能回家。我謹守她的交代，課一上完馬上在學校完成功課，課本也一直都放在學校。

老師會念我：「安藤同學，為什麼不在家寫功課？」但我覺得把課本帶回家再帶去學校是很不合理的。面對這麼任性的孩子，老師一定也感到相當困擾吧！

因為遵從外婆的叮嚀，放學以後就是我的遊戲時間。也因為課本都放在學校，所以我從來沒有因為忘記帶課本而慌張過。

國中的數學特訓班距今已過了半個世紀。每次造訪巴黎，我很自然地會前往聖日耳曼德佩區（Saint-Germain-des-Prés）走走，那裡是一九六八年我在旅途中遇上五月風暴[1]的舞台。前陣子我因公到巴黎，又重回那一帶，並且在書店買了一本《歐基里德幾何學》。那本書將圖片與算式編排得相當美麗。也許和數學之美並沒有直接關連，但我覺得自己終於能稍微領略到老師所說的數學之美，而對昔日產生無限懷念。

日本人雖然很能忍耐，細膩而纖細，但缺乏原創力，是外國人對我們普遍的一般評價。但我認為日本人並沒有失去創造的能力，只要看看我們產出多少位諾貝爾獎得主便知道。關鍵在於，年輕的時候以什麼樣的形式與學問相遇？然後是否能夠始終堅信其中的可能性，並努力不懈。

二〇一〇年，諾貝爾得主野依良治、小柴昌俊、益川敏英三位老師受邀到我參與設計的淡路夢舞台，舉辦一場對兒童的演講。孩子們非常踴躍發問，反而問倒了老師，但大家都很誠懇地回覆，是一場非常有意義的聚會。

另外我也在二〇一一年六月，到大阪大學進行了一場長達三小時的演講與討論會。開場我就斷言：「一九八〇年以後出生的年輕人都不行啦！」他們的雙親都誤以為日本的繁榮將千秋萬世，根本沒有好好管教小孩。這些孩子因而在過度保護中成長，只靠自己的話什麼都做不成。對於我的說法有些人表示反對，也有人自嘲地認同，儘管反應不一，但都是非常新奇的體驗。

其實只要有機會，孩子們會自己展翅飛翔。

至於我自己，若不是遇見勤勉的木工還有杉本老師，我想應該也不會有機會從事建築的工作吧！

五月風暴：一九六八年春天發生在法國巴黎的學運。

在巴黎購買的
《歐基里德幾何學》

跟著弟弟踏入職業之路

「最後只能靠自己」的寶貴經驗

拳擊

二〇一一年二月，我觀賞了剛上映的電影《小拳王》。電影裡的男主角將自己的身體鍛鍊到極限狀態，彷彿真的化身為一名拳擊手，讓我深受感動。打拳擊會隨著減重，將自己的肉體漸漸逼到絕境。等在前面的，不是摺倒別人就是被摺倒的世界。比賽的好幾個星期前，便要開始和恐懼及減重的痛苦奮戰。

高二時我以職業拳擊手的身分出道，雙胞胎弟弟孝雄比我早了半年。為了稍微追上走在我前面的弟弟，我也開始到拳擊館練身體。我沒跟在京橋拳擊館的弟弟一起，而是去另外一間叫做大真的拳擊館，偷看他們的練習時，看到了練習生的姿勢，覺得「這個我應該沒問題」，畢竟靠打架就能賺錢，沒有比這更好的差事了。打四回合的出場費是四千日圓。當時，公司新進人員的起薪約一萬日圓，一次比賽就能拿四千實在很不賴。

我只花一個月就拿到羽量級的執照，體重上限是一百二十六磅，也就是五十七・一五公斤。那時我的體重是六十二公斤，必須減四到五公斤。四回合的比賽靠著氣勢和

體力應該有辦法應付，因為對比賽有那樣的自信，所以眼前最重要的是減重。

比賽開始的前一個月，每天早上只喝牛奶，中午吃沙拉和麵包，晚上則少量進食。

起初因為肚子太餓，常常出現意識不清的狀況。因為經常處於飢餓狀態，所以我不讓自己走過烏龍麵店或餐廳前面。由於測量在比賽前一天中午十二點開始，如果通過測量，我就會瘋狂地大吃。

有一天，有人到拳擊館來問：要不要去泰國參加比賽？因為沒有人想去，於是我自告奮勇。儘管是場沒有助手、語言不通、毫無後援又充滿不安的比賽，最後結果是打成平手。我出國比賽的經驗也僅限於這次。

大真拳擊館裡有個經歷比較特殊的拳擊手，他是大阪齒科大學學生、天才拳擊手黑木正克。已於二○一○年過世。有一次，時下最受歡迎的原田政彥到我們的拳擊館。

當時的娛樂，大概只有摔角和拳擊，特別是摔角選手力道山，更是一面倒的大受歡迎。當力道山用空手劈擊打爆夏普兄弟的喉頭時，站在電器行門口看電視的日本人都高興得大聲歡呼。拳擊的人氣和摔角不相上下。其中原田政彥因為猛烈的攻擊招式而擁有許多瘋狂的粉絲。

我親眼目睹原田練拳的樣子。有如正式上場般打地三分鐘，一分鐘休息。我被他驚人的恢復能力嚇到，痛苦而強烈地覺悟，要當個專業拳擊手必須要有天分，於是決定放

棄拳擊之路。

　　結果，我勉強投入的職業拳擊手生涯，大概只維持了一年半左右。對我來說，這是個相當寶貴的經驗。在被粗繩圍繞成四角形的拳擊場上與敵人正面交鋒，激勵自己要戰鬥到極限，最後能只能仰賴自己的力量。社會對我來說，也像是一個拳擊場。

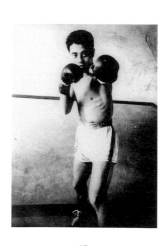

17歲以拳擊手出道的我

1 力道山：出生於北韓，為參加相撲比賽入籍日本，後轉戰拳擊界，被舉為日本拳擊之父。

因家計與學力死了心

一年內讀完四年分的教科書

「您真的是自學嗎？」

只要和外國建築家談話，一定會被問到這個問題。媒體介紹我時，也必定會用「自學的建築家」來稱呼。不論在什麼國家，建築業界都非常重視學歷，也許因此顯得我沒上大學念建築，是非常稀奇的事。但我卻不是因為喜歡才選擇自學之路。

高中時代對建築產生興趣的我，也曾想要念大學。但由於家庭經濟因素，加上自己從小不愛念書，學力程度不夠，不得不放棄升大學。畢業之後，我必須幫忙外婆賺取生活費。

在我讀中學的時候家中改建，我看到來做工的木匠很專注地工作，便直覺認為這絕對是一份很有意思的行業。未來有沒有辦法去做建築這一行呢？煩惱到最後，我去找外婆商量。外婆只告訴我：「如果不論發生什麼事都絕不放棄，能盡全力去做，那就隨你喜歡吧。」

我下定了決心：一邊做事，一邊念書。

但是，不知道該念什麼才好。於是拜託在大學主修建築的朋友，買了好幾本課堂用的專業書籍，準備靠自學來讀完這些教科書。建築系的學生要花四年才能理解的知識，我要用一年讀完。即使知道未必能全讀懂，我還是從早到晚全力以赴。這是不是最好的方法，我到現在也不明白。儘管如此，我靠著堅強意志在一年內辦到了。

最痛苦的是，沒有可以互相討論切磋的同學，也沒有指導老師，內心充滿不安與孤獨感。每當快要分心的時候，就再度打起精神來讀書，就這樣過了一年。接著除了建築，素描、平面設計、室內設計等與建築相關的學問，只要有空就透過函授課程學習。

總之，我拚死地想吃建築這行飯。就這樣熬過了白天打工、夜晚上函授課程的日子。

在大阪道頓堀有一家名叫「天牛」的老牌二手書店，我與柯比意作品集的邂逅，就是在這裡，可是它貴得讓我買不下手。為了不要讓別人買走，我每次去書店就把那本書移到其他書下面，若看到它被排在容易被人看到的地方，我就再把它藏到書底下。這樣來回好幾個月後，我才終於買下它。光是用看的無法滿足，我還模擬繪圖，一而再、再而三地描繪著柯比意的線條，幾乎要把所有的圖都背下來。

與書本的關係有巨大的改變，是發生在我二十歲出頭，當時我在神戶三宮的地下街

設計店鋪。神戶新聞社社長田中寬次主動向我打招呼，他好像因為看見我樂在工作的模樣，而對我產生了興趣。

田中先生推薦我閱讀吉川英治的《宮本武藏》，一共有六冊。他希望我能從頭至尾讀過三遍。結果我只讀了其中的三冊，而且只念了一遍，但學習到「想獨立自主地生存下去，必須要有所覺悟」。對於在那之前只會讀建築專業書籍的我來說，這是個很寶貴的經驗。

在那之後，我遇見各種不同的文學。其中以幸田露伴的《五重塔》對我影響最深。主人翁慢吞吞十兵衛不顧師父反對，憑著強烈的意志在建立五重塔的工作上得到勝利。就在舉行落成典禮的前一天，江戶的街市受到暴風侵襲，十兵衛說「塔倒人亡」而親自登塔。我從十兵衛的決心裡學習到做為建築家生存下去的覺悟。

與和辻哲郎的《古寺巡禮》《風土》相遇，也帶給我很大的影響。要確實捕捉地方上的特色、建造者與居住者的思想等，融合了各方人士的心情，才能讓「只有這裡才能蓋出的建築」誕生——那些和辻哲郎的文學作品教我學會的，不知何時成為我對建築的永恆主題。

實在連做夢都想不到，在我四十多歲時有幸參與，以和辻哲郎為中心的文學資料館

吉川英志的《宮本武藏》對我有深刻影響

「姬路文學館」設計案。那裡還設置了「和辻哲郎文化獎」。我曾經有一次見識到審查的現場。評審包括陳舜臣、梅原猛、司馬遼太郎。平常交情很好的三位大師，吵吵嚷嚷、互不相讓，各持己見的光景讓我大為吃驚。本來獎項的審查就須公正，評審也肩負重大責任，不過在日本的獎賞競賽（尤其在建築與藝術獎的審查），不是經由事前協調預先決定了候選人的順位，就是評審間的角力關係掌握著決定權，大多是連爭論的餘地

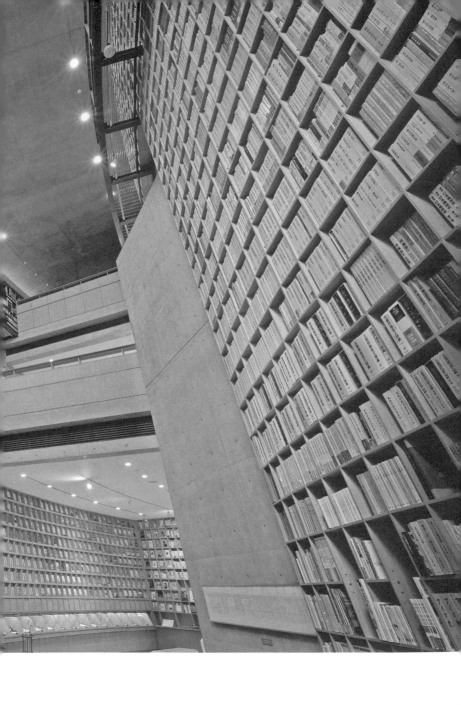

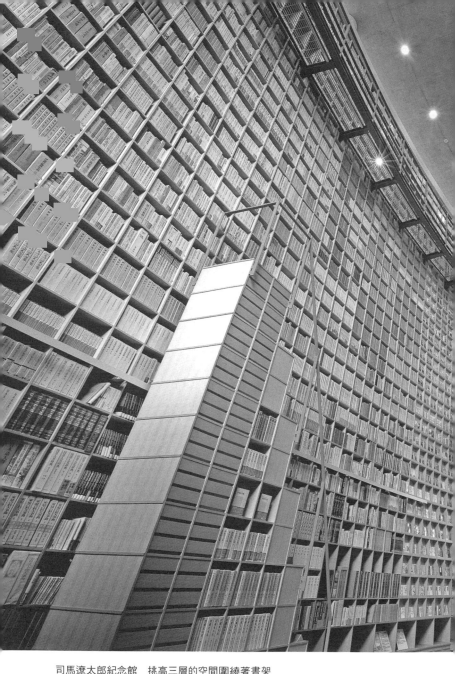

司馬遼太郎紀念館　挑高三層的空間圍繞著書架

也沒有。我想這種不肯妥協的審查方式，可說是展現了三位大師對於文學的真摯態度。

在那之後，我個人和梅原老師與司馬先生不時都有接觸的機會。司馬先生於一九九六年逝世，閱讀他卷帙浩繁的著作，如今已成為我的樂趣之一。尤其是經過縝密調查寫成的遊記、旅行日記，還有演講文集等。由於和司馬先生有過短暫卻親密的交情的緣故，每次讀起來都特別有親切感。

藉著設計位於東大阪司馬先生自家庭園旁的司馬遼太郎紀念館的機會，那些不斷在司馬先生腦海中思索的何謂歷史、何謂日本人、何謂生存等他持續追尋的問題，如今我也一邊工作，一邊搜索探求。

深受丹下作品感動

建 築 行 腳

為世居民宅傾心

下定決心以自學走上建築之路的我，以讀書做為開端。同時，透過函授課程學習繪圖基礎、平面設計等。正如寫作者必須閱讀大量的書籍，建築家也必須以身體去體驗空間。

我從高中時期開始對建築世界產生興趣，便走訪了京都與奈良各地的建築物。出社會以後，逐漸有意識地抱持著目的，更加頻繁地前往。無論是京都的傳統建築，或是書院與茶室等，都隨著時代與風格展現不同的面貌。此外，以法隆寺、東大寺等飛鳥時代建築為主的奈良，則開創出與京都完全不一樣的世界。我因為想理解日本建築的精髓而頻頻走訪。

二十二歲那年（一九六三年），如果有讀大學，正好就是要畢業的那年，於是我計畫了自己一個人的畢業旅行。從大阪渡船到四國，再繞到九州、廣島，然後從岐阜往東北，是我嘗試性的建築巡禮。

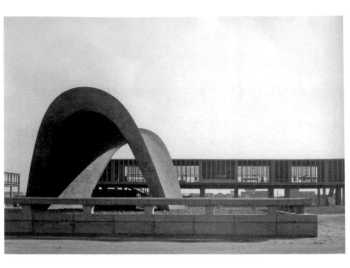

丹下健三設計的廣島和平紀念館

其中最受到衝擊的體驗，是在走訪廣島和平紀念資料館的那個夜晚。晚上十一點，周圍極其寧靜，在幾乎一片漆黑當中，我走過挑高廣場，看見核爆圓頂那令人不舒服的樣子，真切感受到戰爭的慘無人道。建築雜誌上令人過目難忘的和平紀念資料館，那種風格的典雅樣貌在這裡完全感覺不到。我感受到的是臨場空間的力量、建築所擁有的力量等各種錯綜複雜的情緒。觀賞日本近代建築巨擘丹下健三的作品，本來就是這趟旅行的目的之一，我得到超乎預期的感動。

另一方面，分布在各地的傳統建築，尤其是白川鄉、飛驒高山這些世居民宅的空間，深

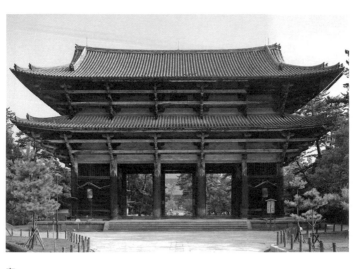

奈良東大寺

深吸引著我。特別是在皎潔的月光下，佇立在民宅中彷彿要被黑暗吞噬的大黑柱[1]，讓我體會到現代建築無法蘊含的感動。人們的生活與空間相互結合，並與大自然融為一體所創造的風景，真的很美麗。

像這樣可說是日本原生風景的村落風光，現在正在消逝。果然和我感覺到的一樣，經過將近五十年的時光，使用許多工業產品，表面不易弄髒的現代建築，破壞了田園的景色。

透過親自體驗、學習所得到的感動，是在書本與傳聞中絕對學不到的。

現在，我的事務所規畫了「暑期研習

營」，讓有興趣的學生體驗學習。利用長假到事務所打工之餘，選定一個主題，利用週末到京都、奈良等地去研究古建築。停留一個月的期間可以有八次探訪，每次花一整天時間徹底研究。如此一來，有時寺院等地也會為了回應學生那份熱情，把平常見識不到的珍藏品特別展示出來，這對以為求學就是在大學聽課與讀書的學生來說，是非常寶貴的經驗。熱誠是能夠影響他人的。

「暑期研習營」結束前，要把研究內容整理成報告，篇幅與題材完全由學生自行決定。憑自己的能力，彙整好一個月來的研究內容。起初看來靠不住的學生，頓時變得很可靠。

去年夏天，有位學生選擇了東大寺的南大門。應該是特別熱衷與投入吧，報告裡竟然附上縝密到令人吃驚、非常細緻的手繪圖。

南大門是東大寺的中興始祖俊乘坊重源建造的，這個被稱為大佛樣[2]的建築，形式上的美感在日本建築史中，實在是簡潔有力，又充滿動感。我初次目睹時，便被它壯大的規模與充滿魄力的空間所折服，那份感動至今仍銘刻在心中，成為我自身想像力的泉源之一。這讓我再度體認到，對於從事創作的人很重要的是，能與多少感動相遇？而且盡量在年輕善感的階段去經歷與累積。

二○一一年夏天，兩名東京工業大學學生申請參加「暑期研習營」，而且打算騎自行車由東海道一路到大阪。我即刻便答應這兩位勇敢的學生到我事務所來。儘管在途中遭逢一些意外，這兩名被烈日晒得黝黑的年輕人最終平安抵達。現今仍勇於嘗試與冒險的年輕人，我很感動也很欣賞。他們倆工作很勤快，週末則到京都研究古寺，然後在秋天回到東京。我對他們的未來充滿期待。

我自己從旅行的經驗中學習到很多。無論如何，都一邊尋找著所謂的自我觀點，一邊思考並持續追尋。只是我們要關注的不是建築物的表層，包含建造者的品格與他們的人生故事，以及蓋出那棟建築物的時代，都必須進行了解。切實地走訪建築，邊看邊走邊思考，這個經驗將成為個人寶貴的資產。

1 大黑柱：日本傳統民家建築位於正中央最粗的柱子。
2 大佛樣：日本傳統的寺院建築樣式之一，代表性建築除了東大寺南大門，還有淨土寺淨土堂等。

年輕人齊聚一堂相互激勵

向爵士樂學習即興

我在快滿二十歲時對美術產生了興趣，過著白天打工、晚上回家就念書的日子。內心不斷渴求著「有趣的事物」，光是聽見「有人在打架」就會立刻飛奔而去，應該是內心累積了不少壓力。當時我突然遇上一個陌生的邂逅，那是一件具體美術協會的作品。

具體美術協會，是關西抽象美術的先驅吉原治良與大阪神戶的年輕藝術家們，於一九五四年（昭和二十九年）組成的美術團體。吉原治良在他們的宣傳刊物《具體》創刊號上說：「我們希望將我們的精神是自由的證據，具體地展現出來。」「具體」的名稱即由此而來。

吉原治良同時也是吉原製油的社長，他的座右銘是「創造前所未有的東西」。把畫具丟在地面的畫布上、吊在天花板上用腳作畫的白髮一雄；飛奔衝破層層紙張以行動創作的村上三郎；從牆壁到天花板全部用符號掩蓋的向井修二；將彩色的畫具交由重力來

我收藏的吉原治良作品

表現的元永定正⋯⋯。

　後來才知道，他們都認為我「好可怕喔」。向井修二說：「像那樣單槍匹馬，全身赤裸提著刀奔馳的傢伙，很危險的！」連元永定正也說過：「安藤這傢伙，像一把出鞘的利刃，非常恐怖，最好不要靠近！」

一九五〇年代後期到一九六〇年代前半期，戰後的陰影終於消退，是日本重回光明朗的時代。正好在這段日子，大阪梅田ＯＳ劇場後面的咖啡館等店也開張了。想辦法穿過熙攘人潮的小巷，可以看到成排的柏青哥獎品兌換店，還有爵士咖啡廳。

一家名為CHECK的咖啡廳，天花板低低的，在這有著高低段差、不可思議的空間裡，完全被符號掩蓋了，這就是向井修二的作品。除了地板，從牆壁到天花板都被畫上黑白的數字與字母，連洗臉盆、廁所都難以倖免。

那是我不曾見過的空間，充滿衝擊性。那裡與現代爵士樂美妙的交融，整個空間充滿了自由奔放的能量。我很常到店裡去，一坐就是四、五個小時，徜徉在爵士樂刺激的世界。就是在這裡，第一次聽到布魯貝克（Dave Brubeck）的名曲〈Take Five〉。

建築除了合理與技術，還需要即興。現代爵士就被稱之為即興的藝術。還有具體這個藝術團體，也是在追尋既有概念碰觸不到、新美術的可能性。偶然與這兩種象徵時代的文化相遇，使我的眼界大開。

在這個階段，美國當代藝術家帕洛克（Jackson Pollock）對我影響最深。我受到帕洛克「讓繪畫行為的本身即具有繪畫意義」主張的刺激，而想做出至今未有的東西，因而開始了室內設計。請款的時候，業主付得很爽快。讓我覺得這行有錢賺，而開始步上建

築家的道路。

　吉原治良嘴上總愛叮嚀著：「不要模仿別人。」靠自己擬定行動計畫，並全權負責。這是我從吉原治良身上學到的處事方式。

事業上與妻子相扶持

冷靜與貼心是我的救贖

我與妻子由美子相識於一九六八年。當時我是一名自由建築家，已嫻熟經手不少工作，不過總是對未來感到不安。我們是在那樣的時空下認識的，介紹人是具體美術協會的向井修二。

由美子的父親加藤泰，出生於大分縣別府，為人文雅大方。當時是神戶首屆一指的纖維公司竹馬產業的董事暨東京分公司負責人。一九四六年秋天，從舊滿州（現今中國東北）帶著太太與三名幼子逃命回日本，於戰後的混亂中拚命努力守護著重建的公司與家園。每天辛勤地出差奔走，很少有歇息。一九七一年突然腦溢血過世，享年六十二歲。

妻子說他「從戰前到戰後，一生都在努力工作。」我們翁婿僅相處短短兩年，他連我弟弟孝雄都當作親生孩子般對待。即使到現在，我還是常常在想，如果他能長壽些，我還有好多事想向請他請教。

妻子與她的兄弟姊妹都很優秀，其中三位畢業於關西地區的名校關西學院大學，姐姐則畢業於神戶女子學院。目前大哥忠彥任職於日立製作所，姐姐美惠子的丈夫任職於ONWARD樫山公司，弟弟文彥在京都女子大學教授英文。他們可說是居住在阪神地區典型的中產階級家庭。

與他們恰恰相反，我雖有外婆這名監護人，卻沒有其他家人。因為在放任的方式下被養大，行為放縱又無法聽取他人意見。當我接觸到加藤家溫暖的氛圍，在感到羨慕的同時，也學習到很多。我的妻子待人客氣又有禮貌，想必是在一個彼此體貼又溫馨的家庭中長大的緣故。我與加藤家人相處的過程中，了解到禮儀與關懷，還有活著要帶有尊

妻子由美子（上）與岳母

嚴的重要性。

我的岳母則是個相當有威嚴的人，她用生命守護著三名子女，經歷了遣返回國的動盪時代，是一位堅強的日本女性。在阪神、淡路大地震之後，直到岳母去世為止，我們一起生活了將近十年。她於二〇〇四年過世，享壽九十三歲，直到走到生命的最後一刻，她都是一位氣宇非凡的美麗人物。即使共同生活，她不曾涉入我的工作領域；妻子的手足們也都是如此。

我們夫婦倆共同創辦事務所，妻子身兼員工，至今仍在幫忙事務所的營運。工作中我難免動怒發脾氣，妻子則會冷靜地判斷，照料、關切員工。因為有她的協助，才得以維持事務所的收支平衡。事務所成立至今已超過四十年，無論是我或是妻子，對於事務所而言都是缺一不可的角色。

建築業界似乎對「安藤的事務所到底是誰在負責營運？」感到好奇。其實無論經營什麼事業，都無法獨立完成，特別像是建築這種需要團隊合作的工作，組織一個堅實的團隊是非常重要的。

在經濟高度成長之前的日本，透過人們互相扶持，社區及社會才得以維持。家人是社會結構中最小的單位。儘管大家可能早就聽膩了，我想我們還是應該再次重新省思及強調家庭的重要性。

巴黎　拉德芳斯區（La Defense）

建築家友人保羅・安德魯

我與妻子

午休苦讀考執照

靠的是毅力、專注與目標

「你是一級建築師嗎？」某天會議上，業主突然這麼問。那時我才二十出頭。雖說是在打工，但正是全力專注投入家具、室內裝潢與住宅設計的階段。

當時，我連二級建築師的執照都沒有。聽我這麼回答，對方臉上立即浮現擔心的表情。「委託給沒有執照的人，好嗎？」儘管內心很想反駁：「執照算什麼東西啊！」不過我卻只能保持緘默。

經過調查後才明白，對從事建築這個行業的人來說，建築師執照是不可或缺的。沒念過大學、也沒讀過建築專業學校的我，連參加國家考試的資格都沒有。因為要考二級建築師必須要有很長的實務經驗，拿到二級建築師執照後，還要再有三年的實務經驗，才能報考一級建築師檢定。

高中如果沒有專攻建築，要考二級執照，首先需要七年以上的實務經驗。

那時候，我心想要考的話就要一次就考上。不過，結束白天的工作後，身體早就累

得沒有氣力，一開始讀書就想睡覺。

於是決定利用午休時間苦讀。早晨上工前先買好兩個麵包，中午一邊啃麵包一邊讀建築的專業書籍。星期天搭電車到京都或奈良探訪寺院神社，並在那裡翻書展讀。由於當時的二級建築師檢定主要以木造建築為主，所以算是一舉兩得。

那些前一天還與我一起去吃午餐的同事，都認為「安藤的腦筋壞了」，似乎都對我投以嘲諷的眼光。但拜此之賜我考取了二級建築師。把消息告訴工作夥伴們之後，他們都說：「噢，你很拚嘛！」對我表示嘉許。

三年後我決定參加一級建築師檢定，考題涉及數學與物理的知識。對沒受過大學教育的我將是一場苦戰，總之就是以「在石頭上也要坐三年」的氣魄努力貫徹。結果幸運地一舉考上。

一九五六年（昭和三十一年）的經濟白皮書歌頌著「我們已經脫離戰後」。在這前後五十四到五十七年的神武景氣，延續到五十八年開始的岩戶景氣，日本經濟規模急速擴大。接著在一九六〇年十二月池田勇人第二次組閣，正式決定了所得倍增計畫。日本開始進入震撼世界的高度經濟成長。

我以日本經濟急速擴張為時代背景，正式邁向建築家的道路。

事務所創立時期的我（一九六九年）

如今，我們事務所的員工中，有許多人都是主修建築，來自於一流大學的研究所。

他們具有高水準的知識，照理說應該很會考試。但不知為何，參加一級建築師檢定的錄取率卻不是很高。而且不僅一次，有人考了幾次都還沒通過。和我報考那時候相比難度想必是增加了，但總覺得應該是少了點氣魄才會如此，忍不住這麼想的是不是只有我呢？毅力、專注、目標——要有強烈的企圖，才能跨越險阻迎接挑戰。

對於在我二十多歲時，問我：「你是不是一級建築師啊？」的那位業主，我不得不由衷感謝他。

1 「在石頭上也要坐三年」：日本諺語，指無論多冰冷的石頭，坐上三年也會變暖。引申為無論多困難，堅持到底便會有回報。

隻身遊走歐洲七個月

旅行

感受到建築是「人們聚集交談的場所」

獨自一個人在陌生的國度旅行，終於找到想參訪的建築物，就像在令人不安的路上看見希望的光芒。我一邊探訪建築，一邊與自己對話，就像是邊走路邊思考。年輕時，我不斷重複著這樣的旅程。

我從二十多歲的旅行經驗中學習到很多。一個人旅行的路上，只能思考，無法逃跑。錢不夠用，語言也不通。不如意之事十常八九，每天都充滿著緊張與惶恐，能夠依賴的只有自己這副身軀。不過仔細想想，其實人生也未嘗不是如此。

打從和柯比意作品集相遇以來，我一直想要前往國外實際造訪西洋的建築，這個念頭越來越強烈。

那陣子（編按：一九六二年），堀江謙一駕著小帆船，獨自一人成功橫越太平洋。當時，剛過二十歲的我，非常佩服這位與自己又相差三歲的年輕人，竟然成就了這項壯舉，而受到相當大的鼓舞。我也想出去闖蕩看看。

一九六五年，當時是日本開放一般民眾出國旅遊的第二年，我湊合了打工賺來的錢，決定去歐洲一趟。當時是一美元兌換三百六十日圓的時代，還規定最多只可攜帶五百美元（約日幣十八萬）。現在一美元已經兌換不到八十日圓，而且透過網路很容易便能看到世界各地的景觀。但是當年的歐洲，是個非常「遙遠的世界」。

我出生在老社區，那裡沒有人出過國。我與親友鄰居舉杯話別，在彷彿是有去無回的氣氛中出發。如今想來會令人發笑，在我的大背包裡，放了十根牙刷、十塊香皂，還塞滿了堆積如山的藥品與內衣褲。我內心充滿不安地踏上旅途。

我先搭車到橫濱，再從橫濱港乘船前往俄羅斯的納霍德卡（Nakhodka）。經過哈巴羅夫斯克（Khabarovsk，又稱伯力）、莫斯科、列寧、赫爾辛基，最終抵達目的地法國。在船上，一股勁兒的眺望海平面。從哈巴羅夫斯克到莫斯科則搭乘西伯利亞鐵路，得花上一星期，這次不斷遙望著地平線。在實際感受到地球之大的同時，更察覺到世界是相連一體的事實。

我最先踏上歐洲的土地是芬蘭。因為接近北極，氣候嚴寒。我抵達的時間正好碰到太陽不會西沉的永晝，只要體力允許，我都充分把握時間觀賞建築。之後，我遊覽了瑞士、義大利、西班牙等國家。當初一心一意想見到柯比意才展開的旅程，卻在我抵達法

國前幾星期，他突然離開人世。不過，這趟旅行讓我親自看見和體驗了柯比意的許多作品。

邊走邊參訪了無數西方建築，我發現所謂的建築，就是建造讓人們齊聚一堂，可以互相對話的場所。在出發之前，朋友對我說：「絕對不能錯過羅馬的萬神殿與希臘的帕德嫩神廟。」但是我初次造訪萬神殿時，因為知識不足，還無法完全理解它。後來每隔幾年，便再度造訪，自己的詮釋也逐漸深化。剛開始我非常著迷於萬神殿從天窗流洩而下的光線。再次造訪時，均勻整齊的球狀空間吸引了我的目光。第三次，空間裡洋溢的讚美歌聲深深打動我。接著不知道在第幾次造訪時，我強烈地意識到「建築真正的價值，在於聯繫起聚集在此的人心，刻畫出感動」。

最後，我從馬賽搭乘ＭＭ線客貨船準備回日本。關鍵的船班遲遲不來，我因此受困了將近一個月。沒有其他事可做，只好每天就近去看柯比意設計的馬賽集合住宅。由於身上的錢幾乎快花光了，等到終於能夠上船離港，才鬆了一口氣，但心裡還是害怕。便宜的客貨船上，有來歐洲留學的學者、一路騎機車流浪的青年、年輕的畫家，和宇治萬福寺的僧侶等等各式各樣的乘客。我在灼熱的太陽下，渡過坐在滾燙甲板上打坐的時光。

上

搭乘西伯利亞鐵路從哈巴羅夫斯克前往莫斯科要一星期

下

印度洋上，在僧侶的指導下打坐

大約經過了一個月，途經非洲的開普敦、馬達加斯加、印度、菲律賓，再回到日本。在非洲靠岸時，我利用僅有幾小時的停靠時間下船，以自己的襯衫與當地人交換了木頭的雕像與面具。漆黑的印度洋彷彿流動的瀝青，放眼望去都是一望無際的海洋。在滿天星斗中特別閃亮的南十字星，至今仍深深烙印在我心底。

現代網路非常普及，知識似乎僅成為單純的情報交換。將近五十年前，我所經歷的那種親身體驗所獲得的感動，變得非常難能可貴。那七個月的旅行經驗，對我來說是很珍貴的資產。

親切熱情的城市

大阪

培育體貼、大膽的青年

大約從十五年前開始，東京的案子逐漸增加。周圍的人經常說：「將事務所搬到別處去吧！」我壓根兒沒打算這麼做。我以在大阪出生成長而自豪。特別是只要想起昭和初期的關一市長，構思了寬四十三公尺、長四公里的御堂筋[1]，以及實際將其打造完成的民間力量，我便由衷感到能出生在這個城市真是太幸運了。無論有多少不方便，我都會以大阪為據點，從這裡到東京，然後走向全世界。因為栽培我這個靠自學研讀建築、既無學歷也沒社會經濟基礎的，正是大阪的風土與人情。

一九六三年，在我初次購買的建築雜誌《新建築》裡，刊登了由竹中工務店岩本博行率領的設計團隊所拿下的「國立劇場」競圖，深深吸引了我。建築在那個年代非常受到關注。

在那之後，我透過在竹中工務店工作的朋友帶領，偷偷溜進ＳＤＲ（special design

room）裡。那是一個設計竹中工務店重要案子的部門，就算是竹中的員工也無法輕易進出。我悄悄去那裡拜訪朋友，結果被社長竹中鍊一發現。深愛建築的竹中社長似乎常常現在SDR，以鑑賞新建案為樂。他問我：「你從哪裡來的？」我只好老實回答，是偷溜進來的。結果竟得到他的讚賞，說：「竟然敢跑到這麼深的內部，非常勇敢！」聽到我表明「建築是我的志業」後，他說：「加油！請不要放棄，要堅持到底。」和外婆說一樣的話勉勵我。

幾個月後，忍不住再度偷跑進去，結果又被鍊一先生逮個正著。那一次，他帶我到同棟大樓地下室的竹葉亭用餐。鍊一先生的寬厚與慈祥，讓我感受到他個人的魅力。

一九八○年代末期，我構思了大阪中之島的中央公會堂再生案。在昭和初期，岩本榮之助這位以股票交易仲介為業的企業家，靠個人出資興建了中央公會堂，然後捐贈給大阪，是一棟代表大阪市民精神的建築物。

因為相當老舊，這棟建築究竟要拆毀或重建？討論得沸沸揚揚。得知消息後，我便構想讓它再生，並不是受到委託，而是我個人單方面的提案。讓既有公會堂的外觀與結構保持原樣，內部安插清水混凝土的蛋形大廳來進行再生，但市政府單位完全不接受。

為中央公會堂所描繪的再生案草圖

不過，卻有一位名人看了這項提案發表感到「有意思」，而突然前來造訪，那就是朝日啤酒的社長桶口先生。他委託我為座落在京都山崎的朝日啤酒大山崎山莊美術館進行設計。我計畫修改這棟由日果威士忌（NIKKA）等企業的大股東、企業家加賀正太郎於大正時代建造的洋房，讓它以一間嶄新美術館的面貌再生。首先對於素昧平生的桶口先生突然拜訪感到詫異，甚至還委託我設計，真是萬萬料想不到。

同時，三得利（SUNTORY）的佐治敬三先生也委託我進行博物館設計的案件。兩家企業都是關西起家、典型的競爭對手。[2] 同時接受他們的委託，需要很大的勇氣。不過，他們兩位完全沒有流露一絲不高興的神色，也不曾插手過問，充分理解並給我相當寬大的自由。能夠支撐起當年大阪的，應該就是這股爽快的決斷和勇氣吧！

大山崎山莊施工過程中，我也結識了新上任的朝日啤酒公司社長瀨戶雄三先生。後來瀨戶先生請我之後幫忙他們，在神奈川縣建造一座占地達兩萬坪、注重環保的森林工廠。現在我們正著手進行大山崎山莊的增建計畫。關西出生長大的瀨戶先生是一位談吐風趣的聰明人物，每次和他碰面都非常開心。

就這樣，經由發表中之島計畫案，因而受到許多關注。其中最令人驚喜的，莫過於京瓷美達（Kyocera）的創辦人稻盛和夫先生，對我說出：「你可以把公會堂裡的蛋，分

一顆給我嗎？」的時候。原來他打算捐贈一座會館給母校鹿兒島大學，他認為在大學這個要培育人才的場所，與蛋孕育新生命的形象不謀而合。我打造一個用清水混凝土做成的蛋形建築，並在表面覆蓋無數的光纖，讓內部空間宛如星空般呈現。稻盛先生不愧是嚴格的經營者，因為他對我說：「如果蛋破掉了，我可是要退還給你的喔！」因此當蛋型清水模的灌漿順利完成時，我和營造商都放下了心中一塊大石。

稻盛先生將儒家精神視為自身思想的中流砥柱，他以雙親之名把大會堂命名為「Kimi & Kesa 紀念廳」。

由於與這些自由大膽的經營者、文化人相遇，讓我獲益良多。對待一個人單槍匹馬表達的強烈訊息，即使毫無背景淵源，也必定會給予回應，這就是大阪。這裡的人們既親切又風趣，我也以身為大阪人為榮，因此誓死都要在這塊土地上工作。

1 御堂筋：貫穿大阪市精華地段最重要且具代表性的街道。沿途的行道樹銀杏在深秋轉為黃色，是大阪市著名的景致。

2 三得利與朝日啤酒為知名大型飲料製造商，且旗下均有釀製威士忌的事業。

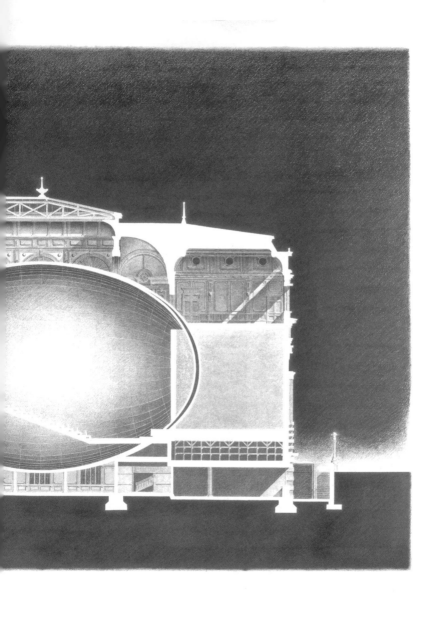

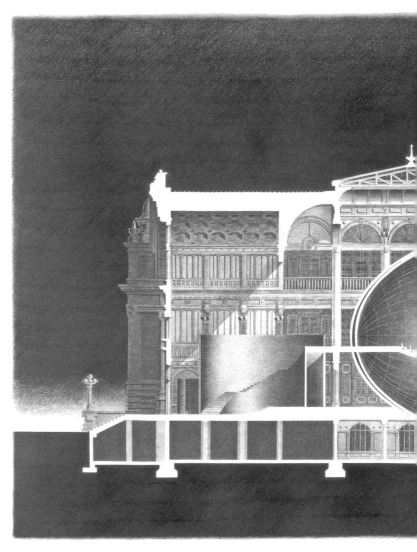

中之島計畫案 II「都市巨蛋」部分繪圖

文化先鋒們在躍動

象徵活力無限的日本

一九六〇年代日本經濟持續成長，汽車、家電用品工廠的生產線都全力運轉，不斷製造新產品。國內的需求，加上海外的訂單讓工廠應接不暇。即使日本缺乏天然資源，還是能以產業立國，在國際上逐漸得到認可。

歷經一九六四年東京奧運，到一九七〇年大阪萬國博覽會的成功閉幕，全國上下洋溢著亢奮、歡騰的氣氛，當時每個日本國民都感到希望無窮，臉上充滿蓬勃朝氣。

一九六七年，我認識了開始展露頭角的設計家倉俣史朗。負責在倉俣新設計的店面牆上作畫的是橫尾忠則，另外像平面設計師田中一光、紅帳篷的唐十郎等個性鮮明的年輕人，我們經常聚在一起。那段時期我常前往東京，儘管相處起來很有壓迫感，不知為何我還是會出現在那裡。當時與他們之間的交情，經過時間沉澱轉為工作上的合作。

這個時期的成員，加入了後來創辦西武集團[1]的堤清二先生，我們會跑到新宿花園

神社境內去偷看紅帳篷[2]。寺山修司的天井棧敷也在那附近公演。那是個地下劇團抬頭、充滿活力的年代。唐十郎總是一邊說著讓人摸不著頭緒的話，一邊跑來跑去。觀眾反應也很狂熱。紅帳篷的票房佳作《腰卷仙人》前衛的海報，也是橫尾忠則的代表作。

堤先生在一九六九年以ＩＥ計畫的名稱。他說：「在接下來的時代，提供給包括我在內的一些年輕設計師得以自由工作與發表的場地。紅帳篷的票房佳作集合了倉俣史朗、伊藤隆道等除了我以外，理所當然都是開始活躍於東京的設計師們。每個人對於眼前是永遠燦爛的光明未來，都感到深信不疑。」在澀谷西武百貨的櫃位上，

一九七○年，在紛亂擾攘中開幕的大阪萬國博覽會，創下六千四百萬入場人次的紀錄。後來與我一起共事，當時三十多歲的通產省官員、年輕的製作人堺屋太一先生，在這次博覽會中奮力一搏。岡本太郎的太陽塔，衝破由丹下健三設計的祭典廣場大屋頂，高高聳立的模樣，正象徵了那個時代的能量。

蘇聯館與美國館前排著長長的人龍，狂熱吞噬了整個日本，但其中卻隱藏著巨大的陷阱。我們的國家就這麼朝向經濟發展，往只會享受豐裕物質的社會挺進。為了對這樣的社會與大眾提出異議，唐十郎與寺山修司才會不顧一切貫徹自己的想法。

如今回想起來，就連他們也被時代吞沒了。

田中一光與倉俁史朗的感性，教給我許多事情。奈良出生、京都成長的田中一光，他經常透過作品，就何謂日本人的傳統精神提出質疑，並且摸索著新文化與今後設計的方向。

田中一光後來請我幫他設計山中湖的別墅，允許我為傳統茶室加入新的詮釋。他總是帶著一種近乎難以親近的氣質，創作時的專注精神更是令人懾服。恐怕其他傳承了日本傳統文化的人們，也都同樣具有這種令周遭懾服的專注力，才能將美麗的文化保留下來給後人吧。

倉俁史朗則是為我設計的住宅與店舖製作家具，過程中讓我學習到他做人的誠實及專注。

泡沫經濟最鼎盛的一九八六年，唐十郎委託我幫他設計臨時的戲棚。但計畫卻因土地與預算的問題遇上瓶頸。伸出援手的正是西武集團的堤清二先生。首先，他讓我在東北博覽會為他們建造一個名為「下町唐座季節海像儀館」的展館，結束後便移到淺草做為臨時劇場。二億五千萬日圓的製作費，實際上全是西武出的錢。

工程的主要結構是利用施工鋼管鷹架。因為採取這樣的建材與工法，讓工期得以大

幅縮短。

而且為了無論到哪裡均可就地取材，除了特殊的組件以外，連搬遷都不需要。

巨大的太鼓橋[3]，象徵著接連現實到彼岸的橋梁。渡橋之後，另一個世界在眼前開展。人影輪廓鮮明地映照在大紅色的帳篷上。唐十郎率領的演員們，在嚴寒中衝進水裡，赤裸的身軀一邊冒著氤氳水氣一邊來回奔走。好奇心讓人們有緣相聚，而夢想將我們緊緊在一起。

1　西武集團：過去在日本以西武百貨為主的大型流通集團。

2　紅帳篷：一九六七─六八年，唐十郎率領行動劇團，在新宿花園神社搭建紅帳篷公演，批判社會體制，引起轟動。

3　太鼓橋：一種半圓形拱橋。

下町唐座的建設流程圖　利用施工鋼管鷹架來縮短工期

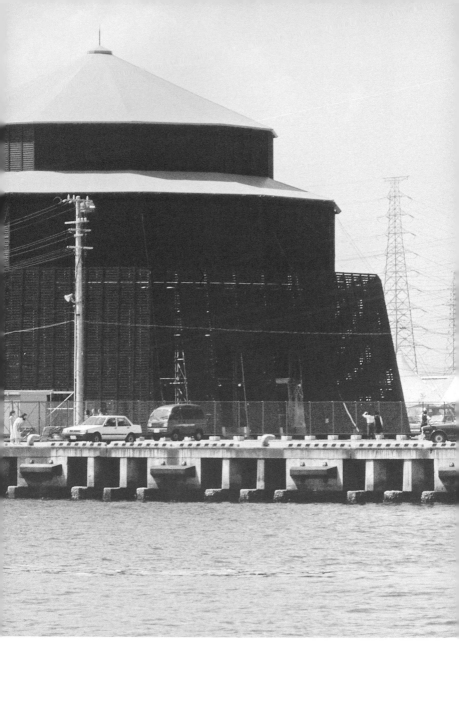

下町唐座　東京・淺草1988

自備工作用具

事務所的規則

溝通比什麼都重要

我的事務所目前有二十五名員工，他們除了接國內的案子，還要前往亞洲各國及墨西哥、阿布達比、哈倫等世界各地去工作。這樣的員工人數，真的夠用嗎？很多人經常這麼問我。

事務所於一九六九年開業，成員有我、妻子與一名員工。我在梅田車站附近的茶屋町租了一間十坪（約三十三平方公尺）的小房間，做為事業的起步。當時日本的景氣很好，所以我的想法很樂觀，不過，剛開始都沒有工作找上門。在沒有冷暖氣的房間內，每天在事務所的地板上打滾，望著天花板邊讀書，或者天馬行空地想一些計畫、做些白日夢。

挑戰奈良近鐵學園前的競圖得獎後，趁這機會毫不考慮地找了落榜的學生，報名了規模較大的摩洛哥坦吉爾國際競圖。

在此之間，每次看到空地就會逕自設計建築模樣。只要找出土地所有者，便自行前

去提案，問他們要不要蓋一棟這樣的房子？當然，會因為「我們又沒有委託你」而被趕走。

我從那時候開始就認為「工作是要靠自己去創造的」。光是坐在事務所，案子可不會自己找上門來。沒有實際成績的我，根本不可能有業主會自動來找我。我深刻感受到，原來沒有學歷和社經地位便是這麼回事。

事務所有個從當年至今都不曾改變的規則，那就是：製圖用具及所有文具都要自己準備。這個道理來自木匠們都自己準備自用的鋸子和槌子等工具。如今每名員工使用的電腦也是他們個人的。制定這樣的規定，是希望大家懂得珍惜物品。

位於**梅田**附近的**事務所**

無論是什麼案子，都採取我和擔任負責人的員工一對一的方式進行。即使是新進員工，我也會把一整棟住宅交給他負責。住宅裡涵蓋了所有建築的相關要素。起居室的公共空間、寢室等私人領域、廚房和衛浴等會用到水的場所，具備與生活息息相關的所有要素。

在案子進行的過程中，必須經手進度、成本、品管、法規的應對、現場指導等繁複事務。如果能從頭到尾參與一棟住宅的建築經驗，可以學到很多。

事務所開了四十年，也有做過一些大改變。

例如，運用電腦大大改變了設計作業的樣貌，儘管這在工作效率與資訊傳達上帶來進步，但也有一些缺點。我比較懷念手繪製圖的時代，只要看看辦公桌，員工在進行什麼作業便能一目瞭然。但是現在，就算定神看著畫面也不知道員工在做什麼。而且，對缺乏實際經驗的年輕人來說，電腦上的作業使他們容易用圖像去思考建築，當然會出現無謂的大錯誤。如何盡早發現這些錯誤，便成為我這個帶領者的責任，所以必須經常讓自己的判斷基準清楚通透。幸運的是事務所所有幾名經驗豐富的資深員工。如何培養能夠傳達並理解我想法的人才，真的很重要。

如果不這麼做，這麼小規模的事務所，便無法在工作上和世界接軌。

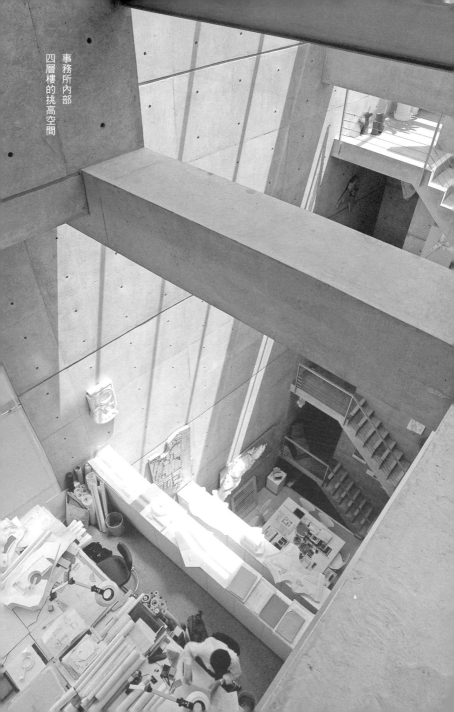

不管技術如何進步，工作是需要人與人之間確實地溝通才得以推動。就算進入電腦時代，事務所的基本理念還是低科技主義、切實地溝通，還有直接地互動往來。

不過近年來的員工，卻無法好好與他人溝通，只習慣與電腦對話，卻不知如何和同事交換意見。試問一個討厭與他人對話的人，又如何能蓋出「讓大家聚集與交談的場所」呢？

工作靠的就是判斷力與執行力。不過現在的年輕人，多半從小就在雙親的過度保護下成長，自己一個人就做不來什麼事。為了培養判斷力，從小便應嘗試各種體驗、學習各項技能。自動自發地對音樂、繪畫、戲劇或文學等各種文化藝術產生興趣，並且積極學習，這樣的態度非常重要。然後，在大自然中盡情地玩耍，從中學習到各種經驗，能夠培養判斷與執行的能力。

儘管時代在變遷，今後我仍打算繼續貫徹自己的工作哲學。雖然會有年輕的員工反抗，即使他們的主張也不無道理，但我的想法卻沒有那麼容易被說服。

加蓋買來的房子

工作室

體會實驗性嘗試的場所

一九七一年，當時我還沒接過任何像樣的案子，後來才從友人的弟弟那裡，接到第一個住宅設計的委託案。我受託去改建四間相連的長屋最北端的那間，要打造成一對夫婦與孩子共同生活的空間。那是一間樓地板面積二十四坪（約七十九平方公尺）、預算僅三百六十萬日圓的低成本小型住宅。我為了壓低成本，決定使用清水混凝土的工法，建造了一個既沒有隔間牆，也沒有房門的小套房住家。

不過，計畫趕不上變化。屋主後來又生了一男一女的雙胞胎，原本為三人小家庭而建造的住宅已達到極限，根本住不下五個人。屋主開玩笑說：「都是因為安藤先生是雙胞胎，所以我家才生了雙胞胎，希望你要負責。」這只是個玩笑話，不過，後來我乾脆買下它，做為自己的工作室（設計事務所）。

此後，隨著事務所規模的改變，這棟建築重複著改建、修復和擴增。最後我買下緊鄰的土地，這棟建築就像生物般長高又往橫向繁殖。關於這棟工作室，我身兼設計者

改造舊事務所過程中的模型

與業主，讓原本比較會互相對立與批評的兩個角色，能理解彼此的喜愛與痛苦。利用這個特殊的立場，我進行了許多追求建築可能性的實驗，體驗各種不同的感覺。我從中學習到業主與使用者的感受，還有面對花大錢請我們設計的業主所肩負的責任。

一九八二年，附近有四隻小狗誕生，其中一隻來到事務所。因為覺得有緣，所以我決定飼養牠，並且列舉各式各樣的命名清單，後來借用二十世紀具代表性的建築家之名，為小狗取名為柯比意。我雖遠遠比不上勇敢、不斷奮戰的建築家柯比意（暱稱柯爾），但非常想接近這樣的建築家，即使僅是一小步也好。這是

抱著愛犬柯比意的我

右　一九八二年

左　一九九五年

我的心意。

我繼承了外婆愛狗的天性，妻子也非常喜歡狗。我們走在街上，常常會有小狗跑來親近她。我才感覺到，原來狗兒能分辨出溫柔的人。

我們養的狗兒柯爾非常聰明，每當我斥責員工罵得太過頭的時候，牠便會汪汪叫，似乎在說：「可以停止了。」然後跑來我腳邊用前腳撥我。還有，當我與業主話不投機時，牠也會突然吠起來，我們便順勢說：「小狗都叫起來了，今天的談話就當做不曾發生吧」來予以婉拒。有好幾次牠在各種狀況下都幫我們解圍。我認為動物雖然無法言語，卻擁有洞察局勢的特殊感情。

我們的事務所位於梅田，大部分員工都住在事務所附近。幾乎所有的公寓都不方便飼養動物。沒有與動物多接觸，人的感情會逐漸鈍化。十六年來在事務所養了這隻不會說話的狗，我想應該也讓員工們在體察他人心情方面得到訓練吧。

我從一間二十四坪的小住宅開始起步，儘管經手設計過美術館或音樂廳等較大的建築，但居家才是人們生活的原點，也可以說是建築的原點。將來，我希望能漸漸縮小我的建築規模，最後再回到小型住宅的設計，然後安然地引退。

屋外沒窗，光線來自中庭

讓大前輩也注目

我初次建造的住宅，後來買下來做為事務所的工作室。因為那是把長屋的邊間切割出來，灌入清水混凝土，所以被我稱之為「城市的游擊隊」。建築雜誌報導了這棟住宅。任職於電通的東佐二郎先生看到報導，覺得與自己正在住吉大社附近長屋聚集的家很相像，因此委託我幫他進行相同的設計。這是發生在一九七五年的事。

當時，東先生在公司的座位旁，正好坐著後來得到芥川賞的新井滿先生。聽說新井先生對他提出「住家啊，應該委託能挑戰新事物的人來設計比較好」這樣的忠告。

被稱為「住吉長屋」的這棟住宅，是把三間長屋從正中央切斷，插入一個清水混凝土造的箱子那般簡單的結構。正面寬度僅有兩間（三・六公尺），深度約八間（約十四・四公尺）的小空間，卻要再切成三等分，中間當做露天的中庭。外牆沒有窗戶，完全以清水混凝土覆蓋，與喧鬧的外界隔絕。我讓光與風等自然元素全都經由中庭進入，試圖在狹小的空間裡創造一個大宇宙。

建築的大前提是講求方便。由於「住吉長屋」切斷生活的動線，與摩登舒適為主流的現代建築完全背道而馳，當時飽受各種批評。不過，正因為這個中庭，我認為就像心臟一般，讓居住者感受到四季的變化，而讓生活變得更加豐富有趣。這是我在思索狹小的需求時，所想出來最大極限的答案。

當住吉長屋進入吉田五十八賞的決選時，到九十三歲過世為止都在第一線活動的建築巨擘村野藤吾先生，以評審的身分來看「住吉長屋」。細看了建築裡外之後，他說：「姑且不論建築的好壞，該得獎的不是建築師，而是有勇氣住在裡面的住戶。」說完轉身離去。不出所料，結果落選了，那段話至今我仍謹記在心。經過這個事件，在那之前對建築業主不那麼在乎的我，變得開始會關照他們的需求。

儘管批評很多，二○一○年過世的建築評論家伊藤鄭爾先生，曾在《朝日新聞》裡如此介紹我：「有個年輕人建造著雖然小卻強悍、有勇氣的建築」。看了那篇報導，建築雜誌《ＧＡ》的二川幸夫先生也前來觀看。世界知名建築家們對二川先生又敬又怕，私下口耳相傳「只要讓這人拍過作品，便可晉升一流了」。他可說是當代頂尖的建築攝影師。對這位「大人物」的到訪，我大感吃驚。參觀完一遍後，他對我說：「有意思。」還說：「加油！從今以後，只要是你蓋的建築，我都有興趣來拍。然後幫你出作

品集。」他的話對我有很大的鼓勵作用。

二川先生真的信守諾言，只要我有建案，他就會出現在工地現場好幾回。不僅在竣工時，就算是建築中的工地，他也會突然從東京飛車而來，真是令我感激。之後我們交往超過三十五年，他按照約定為我拍攝的作品集超過十本。

無論如何也要回報二川先生對我的期待，才讓我努力到現在。二川先生曾這麼說：

「建築是獨創與勇氣，要盡全力完成它。」我能以建築家的身分堅持到現在，都得感謝二川先生銳利的眼光，以及鼓勵的話語。

建造住吉長屋時，我才三十多歲，是充滿幹勁、全力以赴的人生階段。那種精神，

一九八七年，由GA發行的第一本安藤忠雄作品集

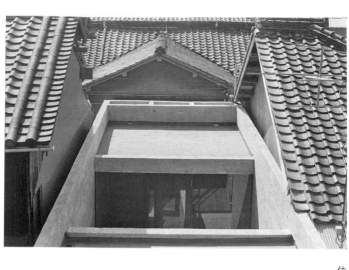

住吉長屋　清水混凝土的外牆與外界隔絕

我希望能永遠保持下去。

住吉長屋完成至今已三十五年，東夫婦把中庭吹拂的風當成風流逸事般欣賞。從職場上退休以後，他們也不曾想要改建，以不變的態度繼續住在那裡。我絕對不會忘記他們的大恩大德。

另一方面，近年在環保意識高漲、節能減碳的熱潮中，與自然共生成為時代的主題。「住吉長屋」在有限的預算及空間下，沒有裝設空調，抱持著「冷就多穿一件，熱就脫下來」這種合乎自然的生活方式。不裝設人工空調，便要想如何讓家裡自然通風；只要通風

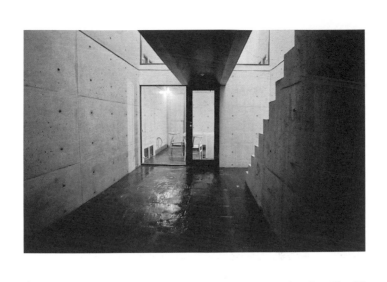

住吉長屋的中庭

好，暑氣便會消散。我之所以如此確信，是因為從小住在長屋生活多年的經驗。與自然共生，是人們近年來生活價值觀的改變。話雖如此，在寒冷的冬日來探訪這棟房屋，畢竟還是會感到不安而想要逃避責任。

建造「住吉長屋」之後，我便盡量減少空調，將自然風引進建築，帶動空氣的流通，並且試圖將這個想法表現在更大規模的公共空間。其中一個成果，便是二〇〇八年完成的東急東橫線澀谷地下車站。從中央大廳到月台設置了三層的挑高空間，透過地下樓層與外界牆面預留的空間，讓外面的空氣流入，與地下的空間自然換氣。正因為是每天有數十萬人次往來的場所，我

以中庭為中心與自然共生的住家（住吉長屋）

沒有做出架設很多台空調這種容易的選擇，而是創造一個擁有不須消費能源的特質，以及確實符合環保時代立場的空間。

這個思考的原點，來自「住吉長屋」小小的中庭裡。

跨越預算的障礙

情義相挺的一柳社長接受挑戰

光之教會

日前我參加了「光之教會」牧師館的竣工典禮。這是繼「光之教會」禮拜堂、小朋友的「主日學校」後，我在此接下的第三個設計案。當年，禮拜堂完成時還是小學生的男孩們，已長成體面的青年來到現場。經過四分之一個世紀，前後受到三次委託，實在令人深感幸福。

一九八七年我接到禮拜堂的設計委託。打從開始便是一場難以停止的災難；夢想很大，卻缺乏預算。當初原本想用木頭建造，不過多數信徒為求堅固，要求要以混凝土來施工。於是，我想像一個單純的箱型建築，打造一個就像新教徒教會般質樸、澄靜又單純的空間。然後，在幽微暗影中讓光線照亮十字架，「光之教會」的設計就這麼構思出來。

設計底定了，其他問題卻浮上檯面——沒有營造公司願意承包。當時正逢泡沫經濟

巔峰期，建設公司都沉醉在高額的大型開發案，根本就找不到願意接預算低、案子又小的承包商。就在我正發愁的時候，過去曾共同合作過小建案，一家名叫龍已建設的工程公司表示願意參與。社長一柳幸男對我說：「如果具有挑戰性，就算條件苛刻，我會想辦法完成。」

但是一估起工程費，果然還是超出預算。這樣下去，就算蓋得出牆壁，也沒有經

一九八八年，建築工地
照片中央就是一柳幸男先生

費建造屋頂。我認為就蓋一間沒有屋頂的「晴空禮拜堂」其實也不錯，當然，這受到業主——也就是信徒強烈地反對。於是我再度陷入不知所措的窘境。後來多虧把做好建案看得比做生意還重要的一柳社長，他為了回應信徒的期待，決定情義相挺。拜他之賜才得以完成屋頂。

對於穿透教堂正面的十字架開口，我和信徒之間的意見也相左。我提議不要加上玻璃，讓風與光線都能自然進入，虔誠祈禱的人心也會因而相連。這次又遭到激烈反對。因為沒有玻璃會冷，雨水也會潑灑進來，結果最後還是裝上了玻璃。總有一天，我還是會想把它們拆下來。

我使用工地現場便宜的杉木來製作家具與地板，雖然這種材料質感較粗糙，每年都必須重新上漆，但是對於一棟集合許多人（心）建造出來的建築，花這些功夫反而更適合。一九八九年七月，光之教會終於完工了。

但是三個月後，在這棟建築投入最多心血的一柳先生，卻以五十二歲的壯年離開人世。其實到了工程後半段，他的身體狀況就不太好，但他至終都沒有放棄，完成這座禮拜堂。這棟建築是用他的靈魂蓋出來的！

禮拜堂完成後十年，有了蓋「主日學校」的案子。首先，我找了繼承一柳先生遺志

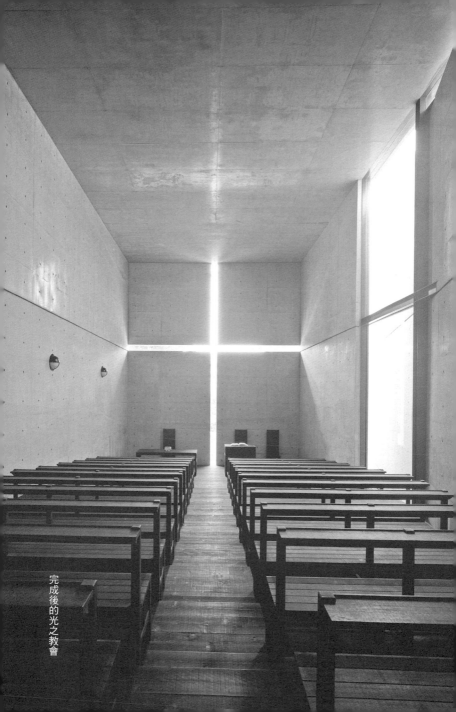

完成後的光之教會

的舊員工另起爐灶所組的公司。不過當時因為各種因素，他們無法接下這個案子。之

後就又過了十年，這次是要興建牧師館，終於能與當年龍已建設蓋禮拜堂的工地主任共

事。他和一柳先生一個樣子，用很真摯的態度為我建造了一棟拚了全力打造的建築。

在牧師館竣工的聚會上，牧師講起教會這段穿越二十年以上的感人故事，「人與人

之間的牽繫能夠產生莫大力量，我們的教堂就足以證明。」正因為處於現代這個以手機

與網路連結的時代，我們更應該思考與重視人與人、心和心之間的連結。

二○○六年冬天，搖滾樂團Ｕ２的波諾（Bono）想參觀「光之教會」，特地和朋友

從愛爾蘭來訪。在那個時候，老實說我只稍微聽過波諾的名字，對於他的來頭根本不太

清楚。

波諾踏入光之教會，安靜坐下後說：「可不可以禱告？」接著又很謹慎地問：「我

可以唱歌嗎？」禱告完畢後他走向聖壇，唱起了〈奇異恩典〉。光之教會的空間頓時繚

繞著波諾美妙神聖的歌聲，在場的人們眼角不由自主地泛起淚光，我也深受感動。

「好厲害的歌手！」我不禁讚嘆。受到全球歌迷喜愛的波諾，他的存在是多麼了不

起呀！他的歌聲彷彿能夠觸動人們的靈魂。那天在現場聆聽〈奇異恩典〉那首歌的人，

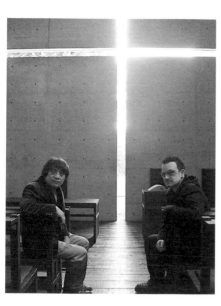

在十字架光芒所照亮的的禮拜堂內
與歌手波諾合影

應該一輩子都難以忘懷。

波諾雖然身在遙遠的愛爾蘭，卻透過我的建築知道我。我也因為在他身邊聽他唱歌，瞬間意識到他的存在有多了不起。在那之後我與波諾持續保持著聯繫。我們之間的信任，建立在對彼此專業上的認同，進而轉為人與人之間強而有力的牽繫。

醞釀重新開發的機運

一個個有效利用街廓的設計

一九七〇年代，日本在高度經濟成長的背景下，處於建設高峰期，從商業大樓到公寓樓房，四處都在建設。古老的街廓開始改變了。由街廓培養出來的歷史與文化，毫無顧忌地展開大規模看不出土地特色和歷史脈絡的開發。就算建造了一座與文化和歷史切割的新市鎮，這樣的建築可以出現在地球上的任何角落，只不過是無法在這個扎下深根土地的城鎮罷了。

正當這樣的想法在我心中逐漸根深柢固，我接到來自神戶市中心山手、北野町的委託案。那是由我的雙胞胎弟弟北山孝雄所企劃的「玫瑰花園」。業主是長年居住在神戶的華僑女子，以及她年輕的日本丈夫。

神戶港對外開放的同時，因為交通方便，深受來日本做生意的外國人喜愛。當然這些外國人也帶來自己祖國的傳統與生活習慣，在山坡上建造住宅，北野町於是成為異人館、林立的美麗住宅區。

但是在那段時期，北野町廉價的旅館等建設工程櫛比鱗次，情調特殊的異人館住宅區，如今成為無法想像的荒涼之地。

自從西方建築引進以來，日本建築界都認為，唯有美術館與市政廳等公共建設才是王道，商業設施則有受到輕視的傾向。不過我卻覺得，與我們生活關係緊密的商業設施，才真正蘊藏了都市建築的可能性。玫瑰花園的設計，我提議以保存街廓為主軸，以外型內斂的紅磚牆、傾斜的尖屋頂等，在每個部位都表現出老街廓的樣貌。

玫瑰花園於一九七七年竣工，同年NHK的晨間連續劇《風見雞》播出，北野町一下子成為全國人民注目的焦點。因為這個契機，我在往後大約十年間，於北野町接了八件住宅或商店等複合設施的委託案，每個案子都貫徹了我對於要融入街廓這個概念的堅持。從一個小小的點串連起造鎮的開始，北野町於是脫胎換骨，成為懷舊西方建築與現代感性相容不悖的嶄新觀光景點。

持續在北野町工作期間，我結識了日本中食²文化的開創者、神戶可樂餅的岩田宏三先生，他提倡應當找回有益日本人身心健康的「食育」。當時岩田先生打算在玫瑰花園開設一家新奇的店，販售西式精緻熟食。從招牌到櫥窗乃至細部設計的要求都很刁鑽，為

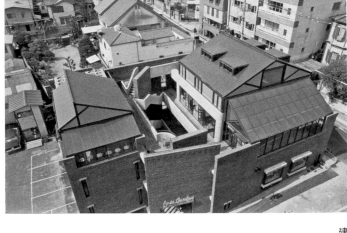

建造於北野町的玫瑰花園

此，注重建築物整體平衡的我，與他產生不少摩擦，但也成了不打不相識的朋友。

無論何時相會，他的心境永保年輕，總是思考著新的事物，他就是那樣的人。十年後，當他再度委託我設計建案時，他已成為規模遍及全國的高級熟食製造販賣企業的社長。我為他設計的是位在靜岡的工廠，他要我以員工能在此安心作業為建造的大前提，所以我設置了托兒所，並且把自然光最好、最充沛的場地用來做為員工餐廳。

完工的時候，岩田先生說：「無論是企業或是人，培育是很重要的。請大家在工業區裡建造一座心靈的森林。」然後，他在工廠周圍種了和三百多名員工同樣數量的柿子樹，肥料均來自無用的碎菜葉。每年秋末，我都會收到岩田先生寄來滿滿一箱柿子，而且一年比一年好吃，如今已成為我們事務所員工很期待的一件事。

即使起頭只是小小的點，只要拿出熱情與堅持就一定會開花結果。最重要的是，心意能否繼續傳承下去。無論對待人、建築或造鎮，都是如此。

儘管日本社會偏重學歷的風氣依舊濃厚，但岩田先生卻能從廚師起步，開創了食品公司，然後成長為日本具代表性的企業。

岩田先生經常在想：人們會喜愛什麼樣的食品？如何製作這些食物？以及關於農業的運作方式，還有國家的未來。每個人的機會都是均等的，但能夠活用機運的，只有像

岩田先生那樣，總是隨時提出疑問、不斷思考的人。

一九五〇及六〇年代，日本國內到處都有像這樣充滿活力的人才。日本當年之所以能夠快速成長，必定都是仰仗他們的力量。如今，為了要再次振興國家，社會上一定也需要像岩田先生這般，對知識充滿旺盛好奇心的年輕人。

每年收到的柿子

1 異人館：日本鎖國時期西方人居住的西式洋房。
2 中食：日文稱在家用餐為「內食」，外出用餐為「外食」，而買現成調理過的食物回家吃則為「中食」。

生命結束前都要追求美

藝術家同志

熱切追求的精神，讓所有事物帶來新刺激

追求終極之美的壓力，以及對工作的強烈想望。如果回頭看，我在二十多歲時遇到的人們，都燃燒著這種熱情，抱持著絕不妥協的精神。我從他們的生存方式與思考當中，確實學習到很多。他們是野口勇、倉俁史朗、田中一光，還有三宅一生。

父親是日本人、母親為美國人的野口勇，對於「我是誰？」總是抱持疑問。他的自我認同被一分為二，在持續挑戰那股矛盾中創造了藝術。還有，倉俁史朗經常運用嶄新的感性創造出劃時代的透明感。田中一光深入理解日本傳統，尋求絕妙平衡的美學意識。這一切都充滿刺激，能與這些有才華的人物生活在同一個時代，深感驕傲。

我與三宅一生相識至今已經過四十年。一九六〇年三宅一生還是個念設計的學生，他因為被質疑為何沒有在東京舉辦的世界設計大會服裝設計領域入選而受到矚目。他於七〇年代以後的工作，正是以此為基礎提出各項成果，成就了全球設計師無法達成的——將時尚昇華為藝術。之後，他建構了衣服是「一塊布」的概念，掀起了服裝革

命，支持他的則包括魚網等日本傳統產業的技術與優秀的科技。想以傳統技術為根基，將日本設計推向全世界。我們因志趣相投而合作的設計作品是「21_21 DESIGN SIGHT」（位於東京六本木）。

三宅一生視野口勇如父親般敬愛。因為這層關係，儘管才短短十幾年，我也有幸與他有密切的來往。出生於廣島的三宅一生，將設計視為終生職志，絕對是受到連接著平和紀念公園、野口勇設計的那兩座橋所帶來的衝擊。

野口勇過世的前十天，我還與他見過面。原本預定在大阪ＯＢＰ大樓舉辦展覽的他，因為偶然路過心齋橋，看到我所設計的商業大樓覺得很喜歡，竟突然說：「我的個展要在這裡舉行。」宣傳手冊都已經印製完成，卻要緊急變更展覽場地。無論什麼狀況，身為藝術家的自我意識都是第一優先，到最後關頭也絕不妥協。那時野口勇已經八十四歲了，他身為藝術家充滿企圖心的姿態，讓我驚異連連。不過，一九八九年二月開幕的展覽會，沒想到卻成為他的回顧展。

野口勇於一九八八年十二月三十日去世，倉俁史朗是一九九一年二月一日，接著田中一光在二○○二年一月十日離開。他們到臨終前都持續熱衷地追尋著自己所相信的

在紐約佩斯畫廊，
右起為三宅一生、野口勇和我

「美」。何謂藝術以及藝術所擁有的力量。他們讓我學習到的實在太多了。

二〇〇七年三月，「21_21 DESIGN SIGHT」開幕了。由於三井不動產的岩沙弘道社長對於「造鎮的中心是文化」懷抱熱切的想望，才讓相關人士展開行動，並努力實現。我深信，新設計將從這裡向全世界發送出去。

1 野口勇設計的兩座橋，一為西平和大橋（名為死），一為平和大橋（名為生），象徵人的生與死。野口勇（一九〇四—一九八八年）日裔美籍雕塑家。

一九八九年　在大阪心齋橋GALLERIA AKKA舉行的野口勇個展

MoMA展覽會／龐畢度

從大阪走向全世界

一九八二年，法國建築家協會I. F. A.邀請我去舉辦個展。那時候我還沒有到國外接案的經驗，在國內也只設計過一些個人住宅，以及小型時裝公司的大廈與店面。

這似乎是受到法國知名建築家西里亞尼（Henri Ciriani）的強烈推薦，他在公共集合住宅方面有受矚目的表現。對於這個初次經驗，我一邊感到困惑，一邊也花時間去製作展示用的模型、照片與背板。我在法國的朋友、前具體美術協會的畫家松谷武判，發動他事務所的三名員工，在他的事務所裡進行最後的準備工作，這情景很令我懷念。沒有透過任何仲介經紀，全部都靠手工製作完成。最後安置展覽作品的工作，也在法國建築家協會員工的協助下共同完成，這整個過程，讓年輕員工獲得在國內無法學習到的經驗。雖然問題層出不窮，終究一一克服，歡喜地迎接展覽的日子。

除了法國建築師西里亞尼，我與舍梅托夫（Paul Chemetov）[1]、努維爾（Jean Nouvel）[2]、安德魯（Paul Andreu）[3]等常出現在建築雜誌上的國際大師們進行交流，感

覺與法國這個國家突然變得極親近。傾聽他們不斷挑戰創新的言談，參觀他們的工作方式，帶給我很大的刺激。

展覽會上，歐洲著名的媒體與評論家幾乎全體總動員，來採訪我這位來自日本、默默無聞的建築家。我一邊與這些媒體人坐在大長桌前餐敘，一邊要應付一個個尖銳又嚴肅的問題。他們像連珠炮似地問：「為什麼選用混凝土？」、「為什麼不加以裝飾？」、「為什麼⋯⋯為什麼？」這段光是回答便應接不暇的往事，如今回想起來，就好像昨天才發生的一樣。

之後，一九九一年在MoMA，九三年於巴黎龐畢度中心，我成為首度在那兩處舉辦個展的日本人。據說，依然在世又曾在這兩座當代藝術殿堂辦過個展的人，是前所未有的。在MoMA和龐畢度中心專司建築的學藝主任，除了到我的事務所參觀，並實際探勘建築作品，也要求以具有藝術性的模型與繪圖來做為展示物。我們造訪紐約和巴黎好幾次，開了無數的會議。尤其龐畢度是以法國前總統來命名的國家級設施，如果沒有達成嚴謹的共識，事情便無法進行。有一天，我在前往龐畢度的辦公區開會時大吃一驚。寬闊的空間裡排了密密麻麻的辦公桌，在那裡工作的人，多半是已過中年的女士。

我第一次了解到，原來支撐法國美術界的背後，全賴這麼多女性的參與。

那兩場個展對我而言都是初次嘗試，不過我從小就喜愛挑戰新事物，熱愛冒險，所以完全不以為苦，反而將此轉化成無可取代的寶貴經驗。在實際作業上，挑戰新事物時總會伴隨著許多不安，不過只要堅持完成，就會有意想不到的收穫。挑戰還會樹立很多敵人。展覽是表達自己對建築的心情與想法的場所，但得到的未必都是好評，多數時候，還會被批評得體無完膚。但是，勇敢地接受批判，才能夠認清自己，這個經驗日後會給自己帶來很大的力量。

對於在國內經手的工作幾乎都是住宅與小型商業設施，卻能得到ＭｏＭＡ與龐畢度的青睞，自己也深感不可思議。在ＭｏＭＡ的開幕會場上，有許多建築界的翹楚大駕光臨，包括：強生（Philip Johnson）、麥爾（Richard Meier）、貝聿銘、蓋瑞（Frank O. Gehry）、安德森（Peter Anderson）與葛瑞夫斯（Michael Graves）等，也有世界最具代表性的建築家相繼來訪，令我萬分驚訝。

包括耶魯與哈佛等我曾經任教過的大學，也派了許多人來參觀。這些沒有透過電腦、而是直接接觸的人際關係，成為支持我很大的力量。這些全都是鼓起勇氣踏出去所得到的收穫。

一九八二年，在法國建築家協會
舉辦個展之際召開的記者會

之後，我有幸得到許多前往世界各地辦展的機會。無論到什麼國家，中間絕對不會有經紀商代理。從展覽企畫到展示背板與模型的製作、捆包，乃至於運送，都由我與事務所的員工一手包辦。我只接我的團隊能應付得來的案子。

我聽說近年來的日本年輕人，很難跨足到國外。的確，前往語言、文化與生活習性都不同的國外，必須面對各種問題。但是，我們要有勇氣跨越，只要踏出這一步，世界才會因此而打開。

世界很大，不知道的事情很多。無論多少歲數，挑戰新事物，就會產生新的可能。

1 舍梅托夫：生於一九二八年，法國建築師，擅長城市規畫。

2 努維爾：生於一九四五年，法國建築師，以「阿拉伯世界中心」這棟建築奠定在法國現代建築界的地位。

3 安德魯：生於一九三八年，法國建築師，設計過多座國際機場，知名作品包括外型像水煮蛋的中國國家戲劇院。

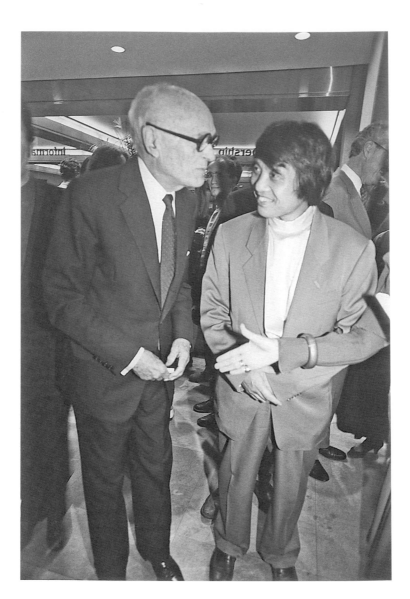

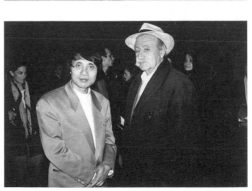

1
1
6
頁　一九九一年　紐約ＭｏＭＡ個展會場，與強生合影

1
1
7
頁上　一九九一年　紐約ＭｏＭＡ個展會場，與強生、安德森、麥爾、泰格曼

（Stanley Tigerman）合影

中　一九九一年　紐約ＭｏＭＡ個展會場，與貝聿銘合影

下　一九九三年　巴黎龐畢度中心個展會場，與索特薩斯（Ettore Sottsass）合影

自由豪邁的經營者

佐治敬三先生

「失敗也不要緊」的美術館委託

過去在關西遇過多位自由豪邁的經營者，他們對我的影響是無法衡量的。其中，我與三得利佐治敬三先生之間愉快的回憶，更是不可勝數。我們相遇於一九七二年，在那之後，一年雖然只會碰面一兩次，每當我到北新地見他老人家時，他總會對我說：「跟著我來。」他也教導我許多道理，例如，「人，活著要向前看最重要的」、「就算衝撞到什麼也沒關係，要自由放手去做」。

佐治先生對我認識還不深的時候，只因為感覺「這人好像挺有意思」，便帶我去許多地方。在我們認識十多年後，他才問：「你好像是個建築家？」我反問：「您本來不知道？」他說：「我沒功夫去管什麼學歷或職業，我只在乎這個人有沒有努力活著。」

有一次，佐治先生與開高健「先生會面時我有幸同席，開高先生說：「年輕人要全力奔走！」這句話，至今仍深深烙印在我心中。

後來，佐治先生說想委託我設計一棟七千坪的美術館。當時我設計過的建築，最大

也不過才三百坪左右。在他委託我之前，曾說：「想看看你這小子蓋的東西」。我為他介紹了「住吉長屋」，參觀完後他只說：「好小哦，好冷哦，而且還真不方便。」講完就迅速離開。

本來以為事情就此結束，沒想到隔天，他跟我聯絡表示想來事務所。然後說：「還是想要你來做。」就正式把案子交給我。我大惑不解，因為之前明明感覺他抱怨甚多，沒想到他認為「蓋那棟住宅真有勇氣，盡全力做的就是好東西」。

除了佐治先生，還有京瓷美達的稻盛和夫、朝日啤酒的桶口廣太郎等關西的企業家，他們在委託我之前都會親自拜訪事務所。他們在百忙中大駕光臨令我感到惶恐，但他們不是為殺價而來。

大規模的建築，從設計到完工需要五年以上的時間。今後要一起共事的對象，能否撐得了五年呢？他們是為了親眼確認而來的。下決策不假他人之手，一定要自己判斷。這是與我相遇的那些優秀經營者們共同的特性。

這件委託案，就是「天保山三得利博物館」。佐治先生以「失敗了也不要緊，拚全力去幹」，來激勵沒經手過這種大規模案件而深感不安的我。

由於這塊基地依傍著大阪灣，以能夠建設的基地來說算是相當特別，因此我不僅重

視視覺感受，還考慮如何將大海有效地帶進建築裡。我在美術館與大海之間設置親水公園，讓建築與海岸相互連結。這是一家民營博物館，其中卻牽涉到運輸省管轄的海面、建設省管轄的海邊護岸，以及大阪市管轄的基地。雖然早就知道會困難重重，在與不同部會協調的過程中，讓我明白許多現狀。

那就是日本特有的惡質縱向行政結構[2]，缺乏橫向的合作。拜不同部會各自為政的回答所賜，反而比預期的還順利拿到許可。經由這個案件讓我再次體認到：溝通很重要，不必拘泥於現有體制，勇敢跨越鴻溝。

直到現在，我只要閉上眼，腦海中仍會浮現佐治先生兩手拿著拖鞋敲打、大聲唱著西部影集《皮鞭》（Rawhide）[3] 主題曲的畫面。

說到佐治先生，就會想起他的至交，大金工業[4]的山田稔先生和煦的笑容。一九八○年代關西地區經濟蓬勃，財經界人士之間交流的風氣很盛。儘管沒有人邀約，關西地方產業財經界人士每晚都會聚集在北新地。其中很特別的是關西經濟連合會[5]會長東洋紡織的宇野收先生，他非常照顧我。從東京帝大法學院進入海軍的宇野先生，身材高跳、儀態挺拔，常帶著斯文笑容。他有許多值得學習的地方。長久以來，關經連會長的位置，均由關西電力或大阪瓦斯等能源產業龍頭出任，且幾乎成為常規。不過，宇野先

生擁有很高的人望與智慧，縱使他出身紡織業，卻也非常難得地成為關經連這個大組織的會長。

我經常在演講中引述美國詩人烏爾曼的作品《青春》，我自己翻譯了內文，其中一段是：「青春不是人生的一段時光，青春是一種心境。……人不只因為年歲增長而老去。失去理想的那一刻才是老的開始。……失去熱情的時候精神便隨之凋零。」正如當年那些關西財經界人士，渾身上下洋溢著希望與活力。

其中，若山繁先生已九十四高齡，每週仍然進辦公室三天、培訓著年輕員工。若山先生擔任關西電力的工程發包廠商——近畿電力[6]社長與董事會主席，已有很長的時間，是一位著名的經營者。二〇一一年十二月十九日他邀請我「一起吃頓便飯」。他頭腦清楚，和我聊起二次大戰後參與丹下先生廣島和平紀念資料館工程等往事，過程很愉快。同年代的財經人物幾乎都已離開人世，真的讓他感到非常寂寞。

在關西的財經界裡，經營特殊事業、挑戰創新事物的代表經營者，莫過於太陽工業的能村龍太郎先生。我與能村先生有不可思議的緣分，在我的建築家之路起步初期，便設計了太陽幕構造[7]在堺市的第一座工廠。往後多年，能村先生總將這段因緣開心地與各界人士分享。一九七〇年的大阪萬國博覽會，美國館那棟巨大的薄膜結構建築，至今

右　佐治敬三與我（背景為大阪天保山三得利博物館）

下　照片左為長年擔任近電社長與董事會主席、高齡九十多歲的若山繁先生

他的右邊是當時大阪工商會議所會長大阪瓦斯董事長大西正文

應該仍有許多人記憶猶新。當時，能村先生所創立的太陽工業規模尚小，但很努力地挑戰創新，持續進行研發。後來，他還很早便想到，讓已在展覽會場成為主流的薄膜結構，進一步拿來利用在長久性的建築物上，並將它實用化。如今，像東京巨蛋、埼玉體育場的屋頂等，使用大規模的薄膜結構來打造建築，已經很普及。

有一次，大金工業的山田先生看見我常穿的中山領襯衫說：「你這傢伙穿的襯衫有意思。這樣不用繫領帶也合情合理。」我看他非常感興趣的表情，於是買了一件送他。其實這襯衫不貴。再次碰面時他立刻穿上，還問我好不好看。這些扛起關西地區經濟的大人物，個個性情爽朗，幽默感十足。我想當時的日本社會，全都是靠他們的能量、踏實精神與磊落胸襟支撐起來的吧！這些性格鮮明又有趣的經營者，心目中有個共同的女神——被稱為夜間工商會議所領導人——「太田俱樂部」的媽媽桑太田惠子，大家都對她「敬畏」三分。太田女士是個非常機靈、豪爽、讓男人們都臣服的女性，許多經營者因而十分仰仗她。

因為有這些風雲人物常在北新地相聚，暢快交流，大阪因此充滿了活力。仔細回想，有幸能和佐治先生，以及多位充滿魅力的大阪前輩相遇，大家共同走過的八〇年代，對我來說，真是快樂的時光。

1 開高健：一九三〇—一九八九年，日本作家，曾獲芥川賞，越戰時以特派員身分赴越南採訪，返日後以自己在戰火中倖存的經驗為題材寫成小說發表。

2 縱向行政結構：日本稱之為「縱割り行政」，指中央各部會各自管轄地方，金字塔型的組織結構。

3 《皮鞭》（*Rawhide*）：一九六〇年代美國西部盛行的電視影集，由名演員克林·伊斯威特參與演出。這部影集在日本播放時的廣告贊助商就是三得利的前身，主題曲深得佐治社長的喜愛，歌曲間奏搭配了揮動馬鞭的音效來呼應劇名，非常有名。

4 大金工業：DAIKIN，總部位於大阪，主要生產專業用空調的跨國企業。在台灣由和泰興業代理。

5 關西經濟連合會：簡稱關經連，一九四六年創立，以關西地區為主的企業所組成的公益社團法人。參與的會員企業除了會向中央及地方提出財經建言，也進行關西地區經濟的田野調查與文化推動等計畫。

6 近畿電力：Kinden，簡稱近電，關西電力集團的設備工程公司。

7 太陽幕構造：太陽工業的關係企業，一九五五年創立。太陽工業的薄膜結構技術居全球領先地位。實際作品包括東京巨蛋，以及為多屆世博、世界盃與 F_1 等文化活動與體育賽事搭建的薄膜結構會場。

磨練感性的藝術之島

直島

被福武先生的熱情感動

二○一○年舉辦的瀨戶內國際藝術節，吸引了非常多的人潮，令我非常驚訝。舉辦前對於這個活動能否順利進行還存有疑問，畢竟島與島之間的移動方式僅限於乘船，無法想像分散的各島嶼合為一體舉辦藝術節的樣子。最後，推翻了我的擔憂、成功達成的藝術節，做為核心據點的就是直島。

我在一九八八年認識了倍樂生企業的福武總一郎先生。那個時候，第一次聽到福武先生想要把直島變成藝術之島的構想。當時因為工廠排放二氧化硫的影響，讓直島失去綠意，變成不堪入目的光禿山。站在這座宛如荒廢之島上的福武先生說：「希望能夠找回美麗的海洋與環境，把它打造成世界一流藝術家們大展身手的場所，改變來訪者的價值觀，成為磨練感性的島嶼。」我其實非常不能理解。

但是福武先生擁有相當堅決的信念，「經濟應該為文化所用」這句話，明確表現出他的信條。人類為了生存，真正必須付出心力的並非經濟，而是藝術與文化。藝術才應

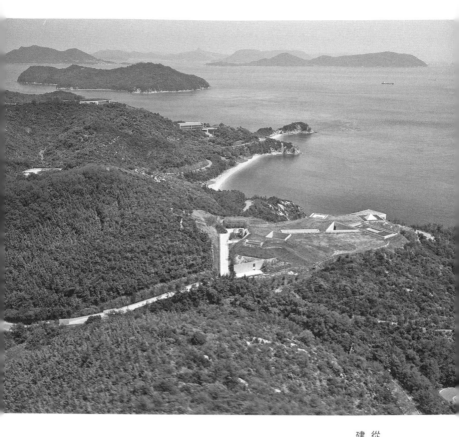

從空中鳥瞰直島，前方是地中美術館建
建於中間岬島上的是倍樂生之屋美術館

該成為人生的指標，用以豐富人們的心靈。

在泡沫經濟到達巔峰的時期，這是相當不合時代潮流的想法。但是因為福武先生的氣魄與意志力，讓我也想要賭賭看。我確信讓荒廢的島嶼變得富饒，並做為當代藝術場所的勇氣，是吸引人們的原動力。

福武先生號召德·馬利亞（Walter De Maria）[1]、隆恩（Richard Long）[2]、草間彌生等最前衛的當代藝術家，他們也受到福武先生的熱情感召，共同參與這個計畫。另一方面，我們一邊腳踏實地地進行光禿山的植樹活動，同時也開始進行美術館和飯店的建築設計。

當初計畫發表的時候，反對聲浪高漲。但是隨著很多人開始來拜訪這座島嶼，島民自己經營的民宿、咖啡廳和餐廳營業狀況變好之後，他們漸漸地開始對自己的島嶼引以為傲。

我也忘不了建設公司的努力。花了二十二年時間在直島擔任工程建設工地監工，集合了自尊心很高的工匠們，蓋出了帶有魄力的建築。二○一○年，可以稱為第二座地中美術館的李禹煥美術館開館了。這是我在直島上蓋的第七座建築。今後我想繼續和這座島嶼產生更多的連結。

在向法國大使簡介地中美術館的時候，他看到了莫內（Monet Claude, 1840-1926）的畫作《睡蓮》，對於日本竟然有這麼大幅的《睡蓮》感到相當驚訝。被稱為「光的畫家」的莫內，以其為代表的印象派藝術家們，對地處東洋的文化國日本抱著憧憬。日本為了保有在國際社會中的存在感，必須要找回過去的文化力──在看著《睡蓮》的時候，我想起福武先生早在以前就已經想到這件事了。

福武先生是個崇尚自由的人，他總是穿著長靴在島上走來走去，完全看不出是一位大企業的領導人。他是在自由不受拘束的思考下，想出一個又一個點子的「任性的國王」。但是，他的判斷力和自由度，還有執念的深度，成為他卓越領導力的根源。聽說瀨戶內國際藝術節在三個多月裡，總計來訪人數超過九十萬。

人的想法的確能夠穿透岩石，也能撼動高山──這是我和福武先生共事的過程中，向他學習到的事。

1 德‧馬利亞：生於一九三五年，美國雕刻家、音樂家，創作許多裝置藝術作品。在地中美術館展示著他的作品「Time／Timeless／No Times」。

2 隆恩：生於一九四五年，英國雕刻家、藝術家，在直島上有他的裝置藝術作品。

地中美術館 莫內《睡蓮》的展示室

攝影：松岡滿男

代表作品

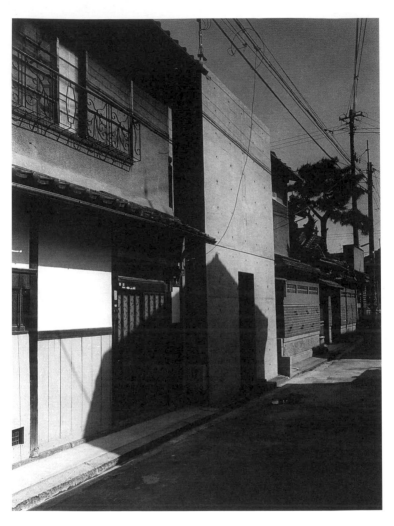

住吉長屋　大阪府大阪市　1975-76

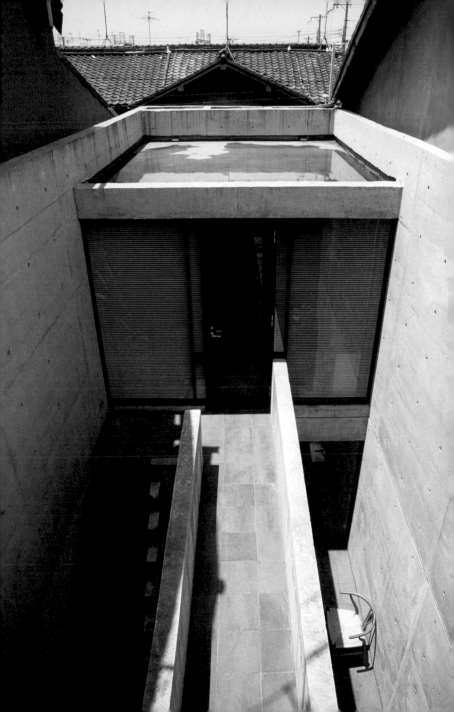

小篠邸　兵庫縣蘆屋市　1979-81／83-84　圖片（左）：新建築社

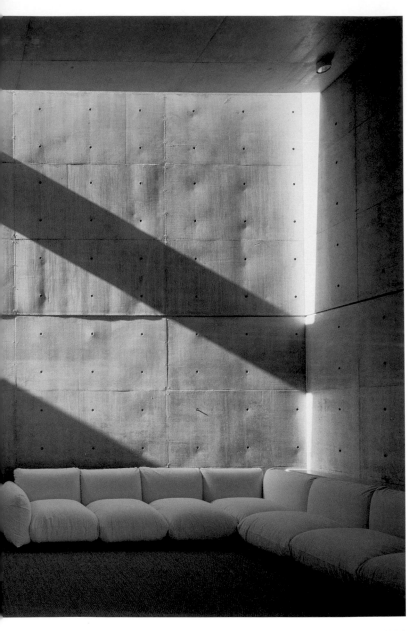

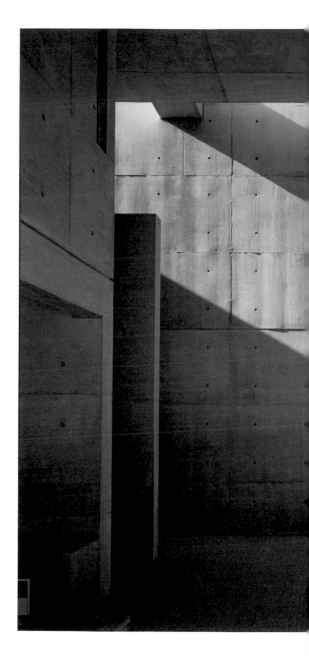

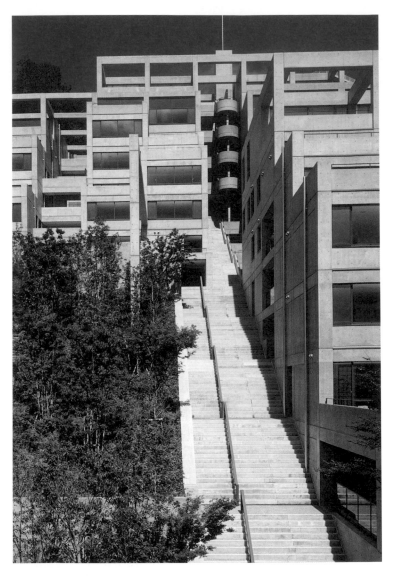

六甲集合住宅　兵庫縣神戶市1978-83（phase Ⅰ）1985-93（phase Ⅱ）圖片：松岡滿男

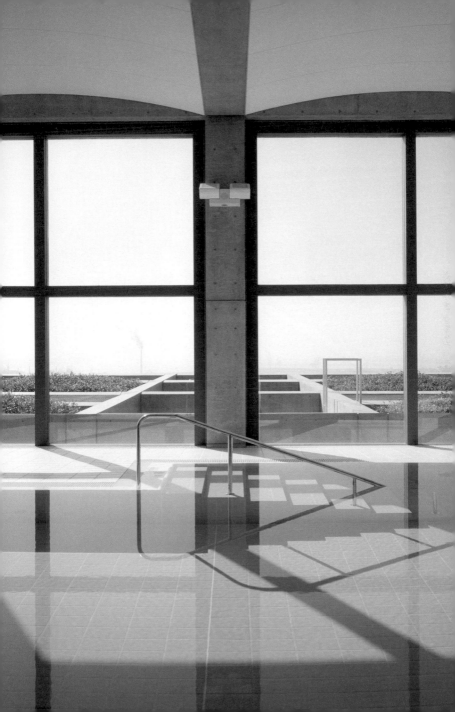

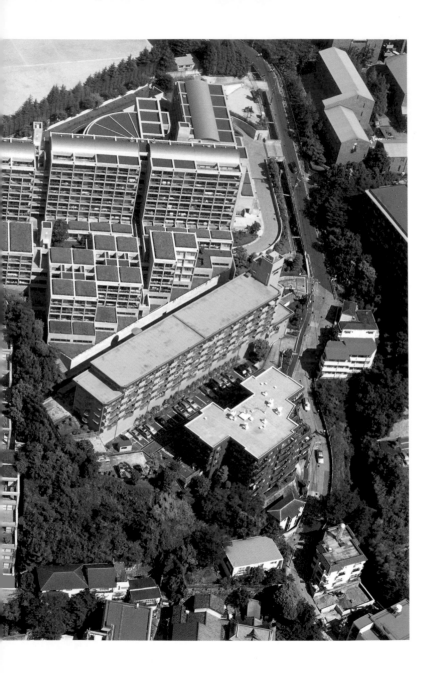

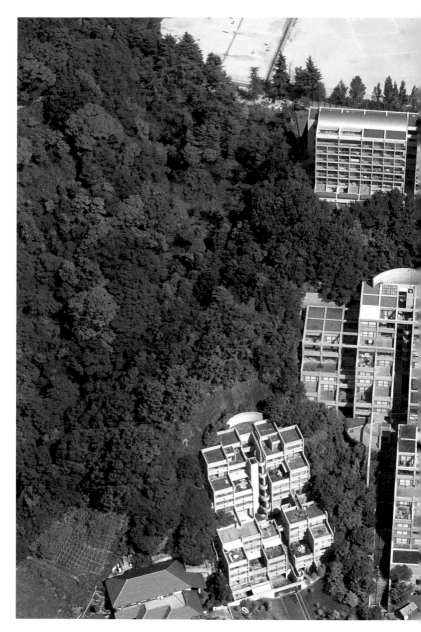

六甲集合住宅　兵庫縣神戶市1992-99（phase III）圖片：松岡滿男

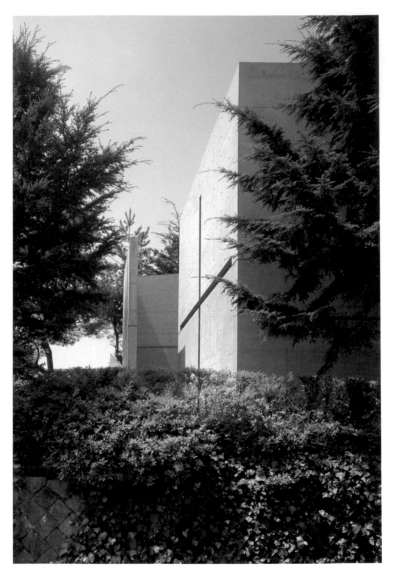

光之教會 大阪府茨木市1987-89

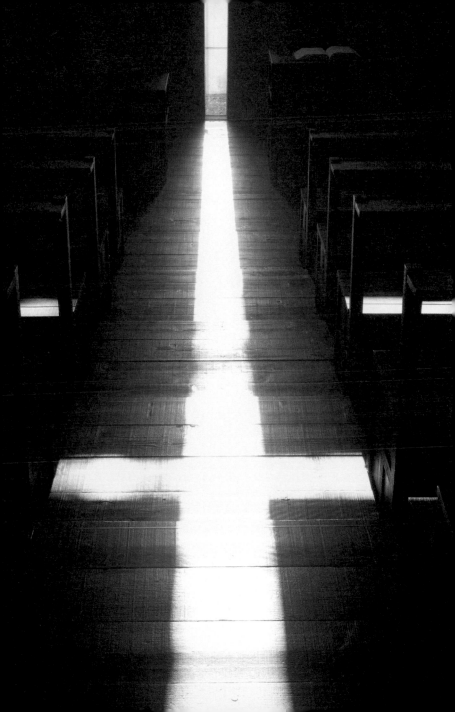

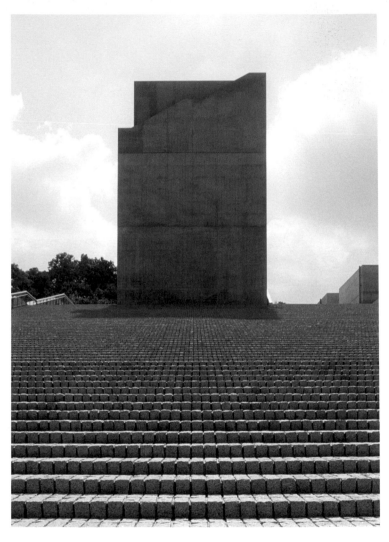

大阪府近飛鳥博物館 大阪府南河內郡1990-94

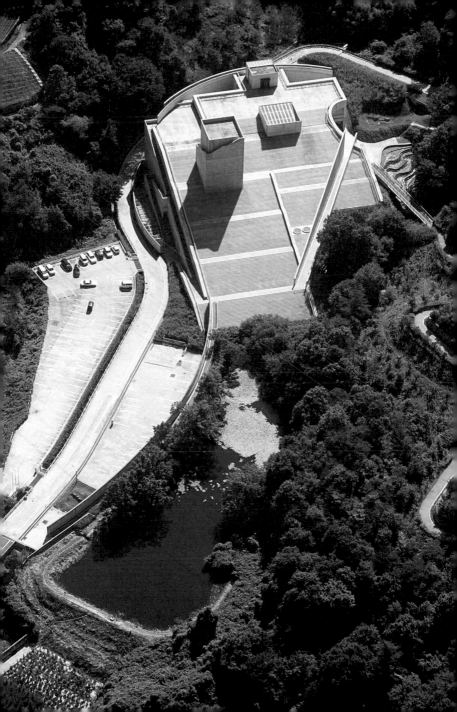

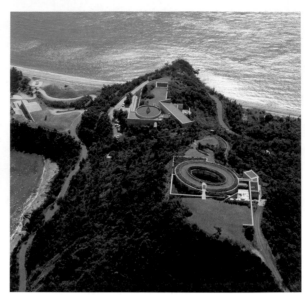

上　倍樂生之屋美術館　香川縣香川郡 1988-92

左　倍樂生之屋Oval飯店　香川縣香川郡1993-95

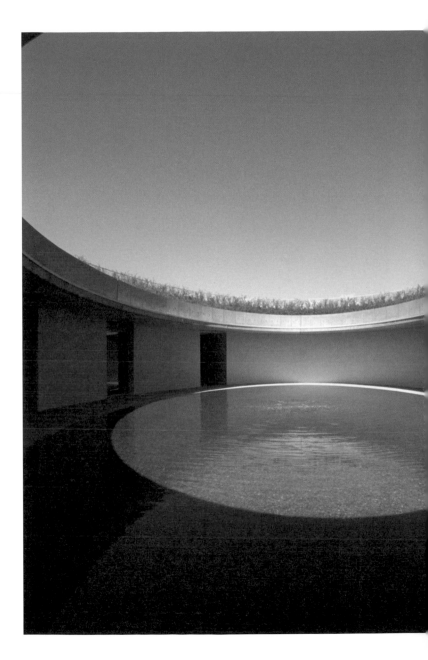

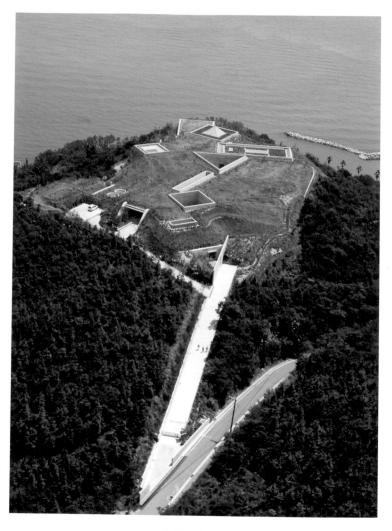

地中美術館　香川縣香川郡 2000-04　圖片（左）：松岡滿男

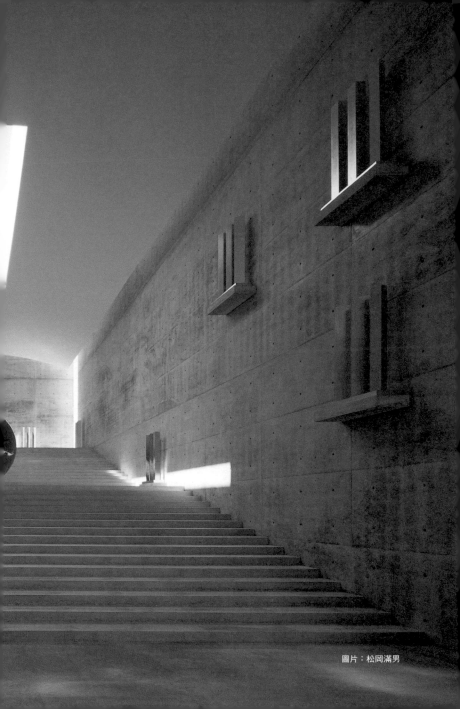

圖片：松岡滿男

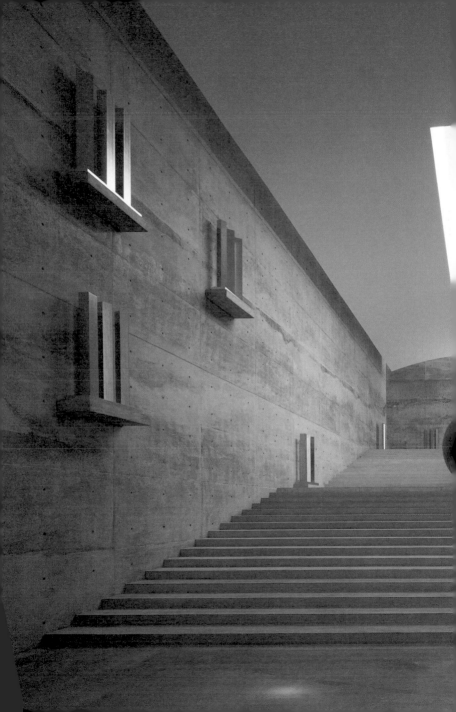

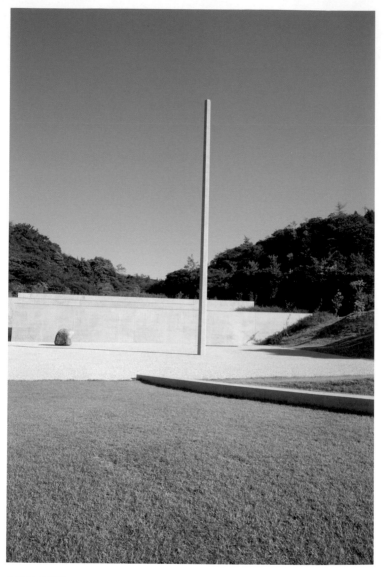

李禹煥美術館 香川縣香川郡2007-10 圖片（左）：小川重雄

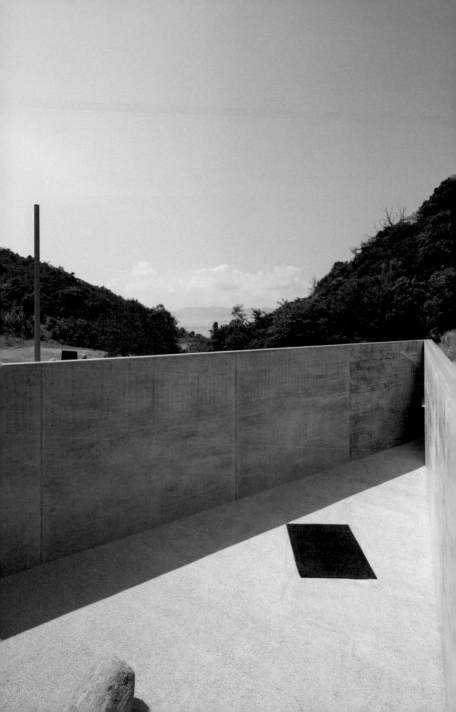

兵庫縣立新美術館（藝術館）＋神戶市水際廣場
兵庫縣神戶市中央區1997-2001 圖片：松岡滿男

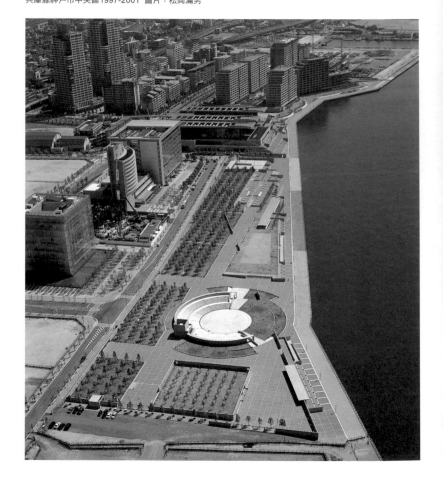

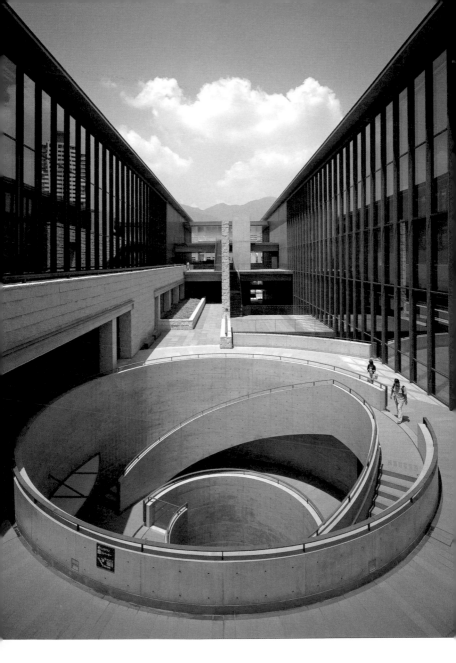

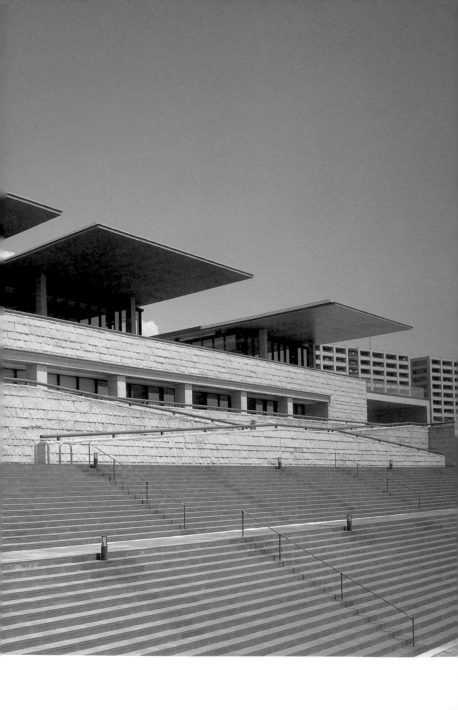

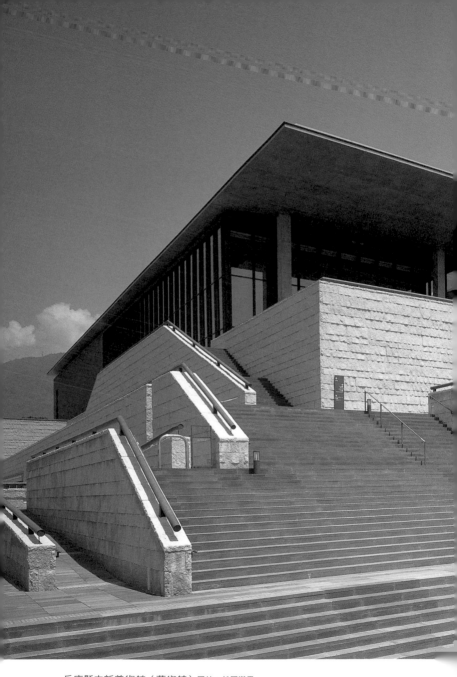

兵庫縣立新美術館（藝術館）圖片：松岡滿男

普立茲美術館　美國聖路易1992-2001

圖片（上）：Robert Pettus（左）：松岡滿男

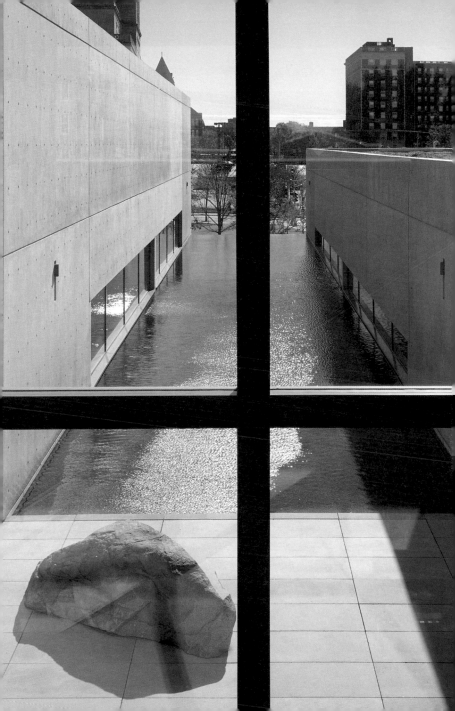

沃夫茲堡現代美術館 美國沃夫茲堡 1997-2002 圖片：松岡滿男

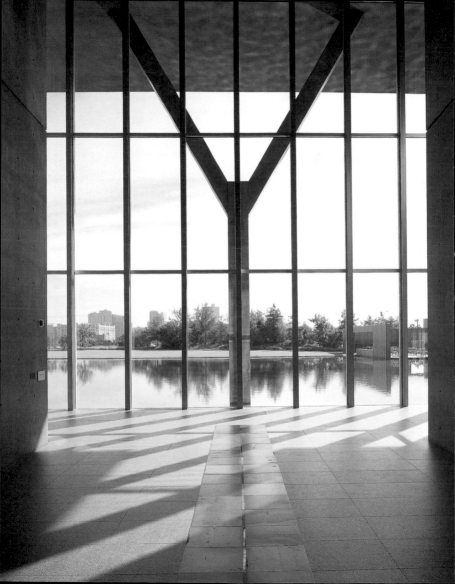

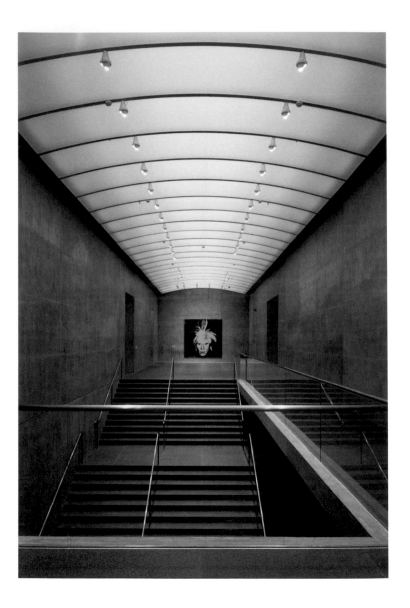

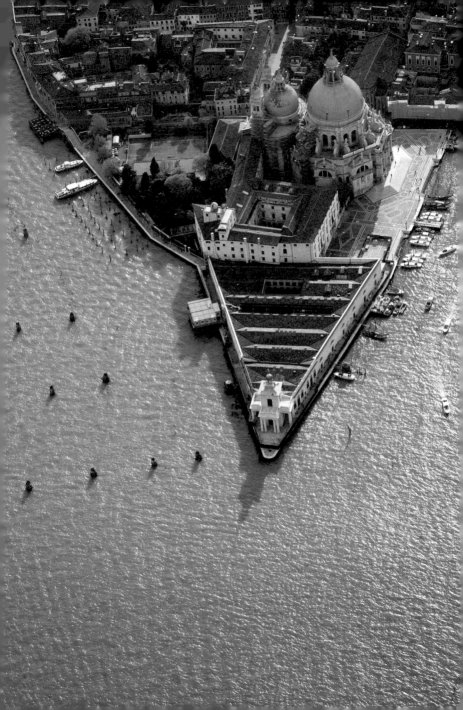

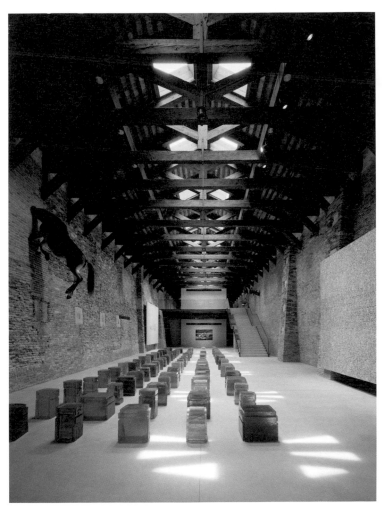

關稅美術館　義大利威尼斯2007-09

圖片（右）：ORCH orsengio_chemollo

（上）：小川重雄

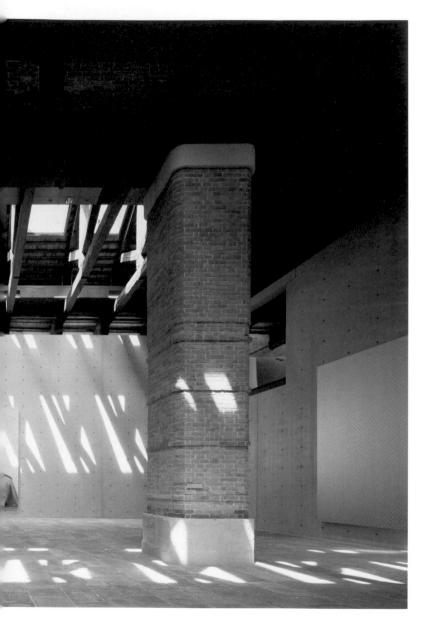

圖片：小川重雄

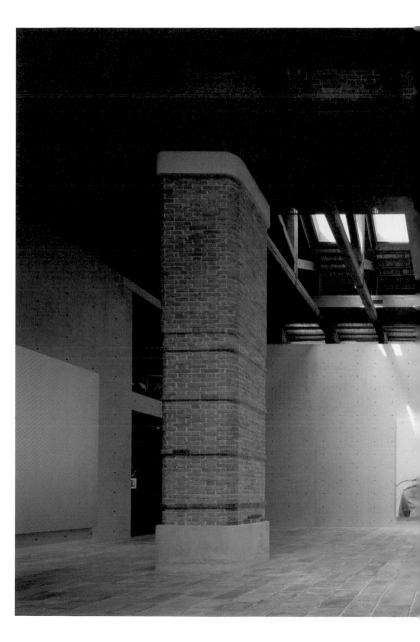

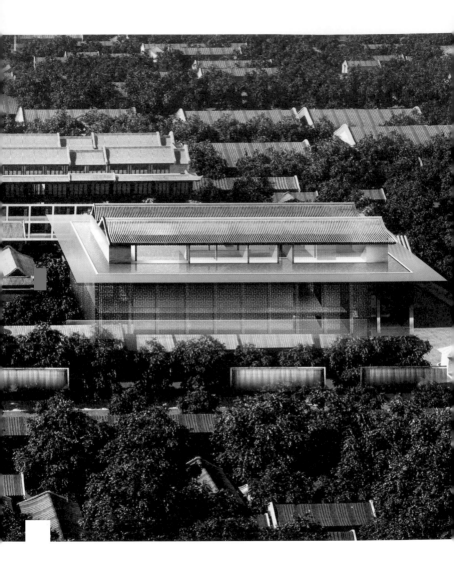

北京國子監飯店＋美術館　計畫案　中華人民共和國　北京2009-
位於北京市中心、故宮東北邊約三公里的街區〔成賢街〕興建中
包含SPA飯店與油畫美術館的複合式計畫案

上海保利大劇場 計畫案 中華人民共和國 上海2008-
上海市郊快速進行都市開發的嘉定區
一棟包含歌劇院的複合式文化設施計畫案

團結一心完成重建

對城鄉的愛讓全國動員起來

阪神、淡路大震災

侵襲東日本的嚴重地震和海嘯，帶來了莫大災情，超乎想像嚴峻的實情，無法以言語表達。即便如此，我們日本人卻團結一心，相互協助克服重重困難。現在我們更應該全國動員起來，支援災區居民，如果不同心協力，是無法面對這場災難的。

我永遠忘不了一九九五年一月十七日那天。那是發生阪神、淡路大震災的日子。我在國外透過ＣＮＮ的新聞報導得知地震的消息，也知道神戶幾乎毀滅的情況。當下，我取消了之後的行程，急忙趕回大阪。因為道路和鐵路都斷了，我從大阪天保山搭船進入神戶港，到災區巡視。

眼前的悽慘景象，讓我陷入「要重建恐怕是很困難」的絕望中。災後的幾個月，我停止了事務所的工作，為了用自己的眼睛確認受災的情況，而到災區四處察看。這也是為了讓自己具備能量足以支撐漫長而困難的重建。

174

然而，災區在之後以世界災難事件史上前所未聞的速度與品質完成重建。主要因為當時有兵庫縣知事貝原俊民的絕佳領導力，以及神戶市、蘆屋市、西宮市等各區的行政人員跨越隔閡、攜手合作，與民間一起合力完成重建。

有三個月的時間，貝原知事都住在縣政府裡，即使每天都被向中央政府報告、陳情的事務纏身，依然抱持著堅強的信念，擔任重建復興的指揮者。有時候在縣府裡看到他，連打招呼都怕打擾到他。那種對重建所抱持的熱誠，改變了國家、也影響了市民。

所謂領導者賭上性命的樣子，我想就是那個模樣。

從兒童到年長者的神戶人，處在絕望的情況下也絕不放棄，面對困境彼此互相扶

每年春天，各地會裝飾白色的花朵，做為重建的象徵。

持，他們努力的模樣非常令人敬佩。在災區完全沒有發生搶劫或是暴力事件，他們想留給後代「美麗神戶」的願望以及對城鄉的愛，成為重建的一大力量。

這個信念傳遍全日本，來自各地中學生、大學生的志工聚集在一起，分別從大阪走了三十公里的路進入災區，每天忙著重建工作。後來，一九九五年被定為志工元年。

到了三月，災區的街道上種植的辛夷樹和木蘭樹開滿了白色花朵。一名老婦人熱淚盈眶地遠望著這些花朵說：「就像春天來了就會開花一樣，如果老伴也可以回來就好了！」為了讓逝者能夠安息，提醒後人不忘震災的教訓，於是在災區大力種植會開白花的樹。

當初目標的第三十萬棵樹，在淡路島的「夢舞台」，由天皇和皇后種下這棵樹。

我與阪神、淡路震災重建支援十年委員會，一起設立「兵庫綠色網絡」植樹活動，目標是種植二十五萬棵、每棵約五千日圓的辛夷樹和木蘭樹樹苗，這是十二萬五千戶重建住宅的兩倍數字，最後終於達成目標。我們也在災區的中小學和大學種樹，在神戶大學和關西學院大學則種植了和學生、教職員死亡人數相同數量的木蘭樹。

每年盛開的白花，牽繫著人們的心，應該可以帶來復活的力量，一起創造生活的地域，讓災區成為擁有希望的城市。

二〇〇一年四月二十五日，達成紀念目標，第三十萬棵洋玉蘭（泰山木），由天皇和皇后在震源地點的淡路島上種下。隔年的新年歌會始1也歌詠了這件事：

和幼童種下了洋玉蘭　遭逢地震的島上春意漸濃

現在東日本的災區也有很多想要重新站起來的人們，如果可以把那樣的牽繫擴大，就能成為重建的強大力量。我想盡可能地給予援助。

1 歌會始：日本皇室至新春期間的例行活動，由天皇帶頭與皇室貴族、平民等與會者詠唱和歌。

教學是一種國際交流

競爭社會的壓力令人驚訝

一九八六年，美國耶魯大學邀請我去擔任客座教授，他們希望我在一九八七年八月到十二月底期間去任教。一開始我感到強烈不安，畢竟位於美國東岸康乃狄克州紐黑文市（New Haven）的耶魯大學，是世界數一數二的名校，而我卻不會講英文。幸好會英語和日語的友人願意當我的翻譯，隨時待在我身邊。雖然有些猶豫，但我希望不只是教學，也能跟學生一起學習，因此接受了這個挑戰。於是就成為以曾經捐獻很多的戴文波特夫婦之名來命名的學院⒈客座教授。

在此之前，我也曾在日本國內擔任過大學講師。因為那時候必須準備大量的文件和手續，因此我問了耶魯大學是否需要事先準備履歷和資料，結果他們說不用。必要的資訊已經由校方完成調查，這非常合理的做法，也是我答應的理由之一。和日本大學的作風真是天差地遠。

耶魯大學建築學系在國際上有很高的評價，許多世界知名建築家也曾在此執教。他

們提供的資源包括豪華宿舍，及併排著的書架擺放著充足的書籍，多數教授會在這裡待上四個月，所以他們需要大量書籍。相較之下，我手邊只有三、四本書，這讓過去是靠自學的我再次思考在美國任教的意義。

教學的第一天就令我驚訝。一開始，四位教授要對三十名學生發表個人的教學方針。要跟哪位教授在這個上半學期裡學習，是由學生自己決定。以我的情況來說，因為是來自日本而覺得比較稀奇，所以聚集了不少學生希望修我的課，還被幾乎沒有學生選到的教授開玩笑說：「可以分我四、五個學生嗎？」不只是學生，連教學者也不得不處在激烈的競爭環境裡。那種壓力可真不尋常。

被稱為工作室（studio）的製圖室，二十四小時全面開放給學生使用。很多學生在

耶魯大學的刊物

此構思各自的課題。教學到很晚還持續著，不管是教授還是學生，大家從早到晚不停地切磋著關於建築的事。從外國來的留學生也很多，不同國籍的年輕人經常有衝突性地討論，這的確是一種國際交流，也是新鮮的體驗。雖然每個人對生活方式和建築的想法都不一樣，但如果目標一致，就不存在語言的障礙了。

結束耶魯教學之後，我出版了教學的內容。建築家與其學生的作品合為一冊出版，這是劃時代的做法，連位於紐約的 Rizzoli 出版社也大為吃驚。接著哥倫比亞大學和哈佛大學也邀請我去擔任客座教授。這時，我才知道原來大批來自台灣和中國的留學生大多選擇進入哈佛就讀，這些重視眼前利益的年輕人在畢業各自回國後，頂著哈佛這個名校的頭銜就非常管用，而且就學期間建立的人脈，畢業後也會帶來很大的幫助。

能在美國長春藤體系下所屬的三所大學教書，不管哪一所學校都是很棒的經驗。雖然一開始有些惶恐，我親身體驗到美國名校應有的情況之後，對於日後在東京大學任教很有幫助。日本一流大學的校園內，不管是學生或是教學者幾乎都是日本人，就算想從海外招聘教授，也沒有宿舍，加上束縛大學人士的規制相當多，日本的大學幾乎不可能出現外國教授。不管在人才或設備方面都和國際化的觀點大相逕庭。

從這點來看，累積和各種國籍、人種的交流，培養學生的國際感，美國大學提供的師資、設備與環境實在太好了。雖然不見得只是大學的問題，但我希望日本能夠大力改善。

另外，也希望大學生可以帶著不得不在國際社會中生存的壓力，到海外體驗未知的世界。帶著好奇心、積極地靠自己親身去體驗及認識世界。但是很遺憾的是，最近不想出國的年輕人越來越多，是因為不景氣嗎？還是因為網路發達的關係，以為全球各地的資訊很容易就能獲得，這樣想就不對了。不管用什麼方法，應該要更全球化地思考世界的問題，這是非常重要的趨勢。上述所談的語言能力、國際觀這些能力，最大的問題就是不夠積極。

戰後日本的教育是一個在偏重知識下，大量產生平均化人類的系統，從這個結果來看，走樣的學歷主義充斥社會，因此讓日本的孩子喪失了元氣。做為生物必須具備的本能也被剝奪了。雖然這是適合大量創造、消費優質商品下的社會結構的教育體系，這麼做，是不會產生能夠自我思考、自主行動而適用於世界的堅強人類。放學後就直接去補習班，到很晚還在補習班裝填知識，這是適合孩子們的教育嗎？

現在讓陷於谷底的日本社會重新站起來的關鍵，應該是如何找回孩子們的本性吧！

Sept. 02 87.
Yale.

與員工合照
妻子由美子速寫
學生相貌

Yumiko

因此，我們需要的不是嬌生慣養的孩子，或是實施「輕鬆式教育」[2]的體制。因為與不安相伴的真正意思是給予自由的時間和發揮的場所。

即使是剛進我事務所的年輕工作人員，也可能突然要被派到海外出差，而且會被推去「全部都自己一個人試試」。在有壓力的狀況下、在國外的各種體驗中，會轉化為在社會上求生存的巨大力量，會讓人學習變得更堅強。

1 耶魯大學的Davenport College，就是以創立紐黑文市的戴文波特夫婦的姓氏來命名。

2 輕鬆式教育：日本為了改變知識導向型、降低學校過分重視考試的教育方式，而改施行減少授課時間、不增加學生壓力的「輕鬆式教育」，結果造成學力降低，學生喪失學習意願。

全是努力不懈的學子

任教東京大學

不服輸精神和滿腔熱情

二〇一〇年秋天，在文化勳章授獎儀式的席間，我認識了既是物理學者也是俳句詩人的有馬朗人先生。打過招呼之後，有馬先生說：「我忘記跟你說了，在東大教書辛苦了，我不了解教學內容，但是你從來沒有停課過，真的很努力啊！」來自前東大校長令人意想不到的慰勞之語溫暖我心。

一九九六年春天，我接受了在東大教建築史的鈴木博之先生邀請，去東大教書。雖然我對大學這個未知的世界很感興趣，但是妻子和同住的岳母卻說：「這和你太不相稱了。」因而非常反對。我感到迷惘而去和佐治敬三先生討論，他告訴我：「有興趣的話就去吧……不過你得從大阪通勤。」這句話帶給我決心，但我不是為了去教書，而是為了和學生一起學習而去當教授。

在決定之後，佐治先生「為了讓安藤在東京不會被欺負」，特地邀請東大教授，前大阪大學校長熊谷信昭教授、三宅在財神節¹那天於大阪南區的料亭舉行餞別宴。

下　在製圖室裡，正在指導學生製作草圖（照片提供：*Casa Brutus*・Magazine House）

一生、田中一光、中村鴈治郎等熟識的友人，甚至連相關的關西財經界人士也蒞臨賞光。在酒酣耳熱之際，佐治先生開玩笑說：「在這樣的豐盛款待之後，請不要欺負安藤喔！」就這樣，從一九九七年起的五年多時間，我開始了大阪、東京往返的忙碌生活。

一般人認為東大學生是文憑主義負面的象徵，雖然我也曾抱持著同樣的印象，但實際上，幾乎所有的學生都是認真求學的，幾乎沒有看到只會打著學校名號大事招搖的學生。不過，卻有自恃優秀，而對所有的事情都用自己的價值觀去判斷的情況。在此之前，他們接受的都是要導出唯一正解的訓練，所以他們極度害怕犯錯、害怕繞遠路。因為這點，使他們無法做出果敢的決斷。

我覺得最可惜的是，因為對事物的執著心態很微弱，特別是在三到四年級、研究所階段，隨著年級越高，這種趨勢就特別明顯。例如，設計的練習課題教學，因為東大的專業科目是從三年級才開始，比起其他大學晚起步了兩年，剛開始很多學生都是一臉不安的樣子，但是在開始練習之後，他們所做出的設計案有著令人驚訝的高完成度。

所謂的完成度，並不是指圖面的巧妙或拙劣。關於住宅或是美術館等的建築課題，如何深入、如何徹底的思考，那種認真的態度才是最令人驚訝的。一問之下才知道，從被出題的那一天開始，大家每天都睡在製圖室裡，沒有經驗的人則是拚命張望旁邊同學

的做法、互相比較。大家團結一致，就是靠著那股熱情的力量。

升上四年級，甚至是進了研究所之後，雖然點子更加成熟、表現手法也更老練了，反而失去了那股熱情，只會說「我已經了解建築了」。那種冷淡的模樣，不管看到幾次都令人生氣。

不是說不需要有這種自信，但是無論是建築或社會，都不是用理論就能分析那麼簡單的。大學畢業之後，為了在嚴酷的現實中生存、貫徹自己的工作，所必須具備的就是無論如何都不願放棄的欲望。正因為聚集在最高學府的都是菁英，我希望他們能夠永遠保持不願輸給任何人的精神，以及學習的熱情。

1 財神節：十日戎是指財神，十日戎之日就是指財神節（以一月十日為本戎，前後歷時三天），在大阪地區會舉行「柴燈大護摩供」的祭典。

不屈不撓地挑戰

在壓力中磨練創造力

仰望ＪＲ京都車站的大階梯時，湧上心頭的是對傑出建築的單純感動和懊悔。

一九九一年，我被指名參加新京都車站的國際建築競圖，我提出的方案主題是「平成的羅生門」，以空中廣場和巨大的玻璃門，把被鐵路分隔成南北的京都連結起來。雖然進入了最後評選，但結果還是落選了。獲選的是當時擔任東大教授的原廣司先生的提案，那個提案的確是很有魅力。當站在現實中完成的建築物面前，我才重新了解到構想力的差異。

二○○一年秋天，我出版了在東京大學的授課講義，書名是《連戰連敗》。建築家就算懷抱夢想前進，卻多半事與願違。在這種連續失敗的人生中生存，如果有自信，就可以再努力看看。我以自身的經驗，做為送給學生的勉勵。

書出版之後，周遭的朋友都取笑說「應該叫做連戰連勝吧」，但那是因為他們不了解現實。如果是公開招募的競圖，會有數百家的設計事務所成為競爭對手。光憑建築

188

的想法當做武器去打仗，並不是件容易的事。不管傾注多少心力，如果輸了，一切都歸零。但是，那個點子一定會誕生出下一個建築——我抱持著這個想法，不屈不撓地繼續挑戰，更新連敗的紀錄。

正因為競圖對建築家來說是認真的決勝負，看到競爭者傑出的提案，就會知道力量的差別所在，非常可怕。即使正確答案不是只有一個，顯而易見的優劣也是無可奈何的事。面對現實，從失敗中學習。但是，也有在這種不安與壓力中才能產生的創造力。如果不去挑戰，就不能指望會有進步。

當堅持不放棄之際，勝利可能就會在此時降臨。二〇〇一年，剛好是我出版《連戰連敗》的那一年，我收到挑戰國際競圖的當選通知，要在法國巴黎塞納河上的瑟甘

安藤忠雄

連戰連敗

世界を相手にコンペ(設計競技)を闘う
そして敗退の連続——
建築家は何を学び、考えてきたのか
『建築を語る』に続く、東京大学大学院講義の集成
東京大学出版会

本書集結了在東大的授課內容

島（Seguin Island）上蓋一座當代美術館，業主是擁有佳士得拍賣公司（Christie's）、拉圖酒莊（Château Latour）和古馳集團（Gucci）等世界數一數二品牌的資產家畢諾（François Pinault）。建地是原為國營企業的雷諾汽車公司大型工廠所在地，也是一九六八年法國勞工運動的發祥地。哲學家沙特（Jean-Paul Charles Aymard Sartre, 1905–1980）曾在這裡大聲疾呼、反覆發表擁護勞工權利的演說。我自己也剛好在第二次的歐洲旅行途中[1]，寄宿在巴黎的朋友家時，混入憤怒的學生群眾中，挖起拉丁區步道上的石塊投擲，因此對那裡更加有想法。

以這個案子的計畫規模和建地條件來看，是一件很有意義又有趣的工作。提案被選上之後，我也在當地找到合作團隊，熱中忘我地努力著。就這樣到了細部設計完工、建地的原有建物已被拆除、離開工僅有一步之隔的時候，沒想到建案被喊停。就算美術館蓋好了，如果市政府沒有將周邊的都市基礎建設做好，一切也是枉然。事與願違，讓生氣的畢諾做了中止的決斷。

負責的工作人員們雖然很氣餒，如果連我也變得沮喪，小小的事務所就會因此而瓦解。正想要在其他的工作上努力、以轉移注意力的時候，竟然從畢諾先生那裡得到意想不到的通知。他告訴我，建地要移到義大利威尼斯，讓我們再次一起蓋這座美術館吧！

上　我和畢諾在巴黎瑟甘島
　　上的建地
下　威尼斯海關大樓美術館
　　（Punta della Dogana）
攝影：小川重雄

這次不是新蓋建築，而是將面向大運河、建於十七世紀的別墅改造為美術館。在威尼斯，必須和保護歷史建築的嚴格法令不斷苦戰，總算在短期間內完成了。接著和畢諾先生組成一支隊伍，參加聖馬可廣場對岸的「海關大樓」改造計畫競圖。結果獲選了，並在二〇〇七年開始動工。隔年因為世界普遍不景氣，雖然心裡閃現一絲不安，但畢諾先生對於在大運河上構築藝術網絡的想法，絲毫沒有動搖。二〇〇九年六月初，極具衝擊的現代藝術作品和美術館一起如期揭開序幕。

在連戰連敗下戰勝嚴酷的世界，有時夢想會以意想不到的形式實現──所以活著真的是一件很有趣的事。

1
一九六八年五月，安藤先生正好到巴黎，遇到法國五月風暴最盛的階段。

不屈不撓地挑戰

192

激發孩子潛力的空間

在那遙遠的地方

雖然已經失去做為經濟大國的優勢，現在在國際社會中的存在感也漸趨淡薄的日本，還是有令外國人羨慕的一面，那就是日本是世界上國民最長壽的國家。特別是女性的平均壽命都將近九十歲，很多人不管年紀多大都還像年輕人似地充滿活力。至今我也遇過很多充滿各種魅力的業主，印象特別深刻的卻是實際年齡雖然不輕，但充滿好奇心與探索心，而且神采奕奕的女性。

在東日本大震災的災區，也是核能事故發生地的福島，我在二〇〇二年時曾接到來自那裡的委託，希望我為孩子們蓋一座繪本館。業主是在當地經營幼稚園、當時已七十歲的卷麗女士。從大阪到那個建地的距離，單程就要六個小時以上，所以我並不打算接受她的委託。但是不管我拒絕多少次，卷麗女士就是不放棄。希望透過繪本向孩子傳達心靈的世界，並花了三十年的時間，不斷收集世界各地的繪本。後來，她寫信向我表達她想要實現繪本館的想法。她表

示看過我設計位於姬路的兵庫縣立兒童館，以及上野的國立國際兒童圖書館，深受感動。她說：「那些建築讓人感受到關懷孩童的心意，所以我認為這項工作非拜託安藤先生不可。」我被那股熱忱打動，於是接受了委託。

《伊索寓言》、《格林童話》等故事集裡，收集了很多大家耳熟能詳的故事，包括〈醜小鴨〉、〈三隻小豬〉、〈螞蟻和螽斯〉、〈北風與太陽〉、〈愛麗絲夢遊仙境〉等，而這些在小時候讀過具代表性的繪本故事，令人終生難忘。繪本館就是一個讓孩子們與繪本相遇的重要場所。

「到那裡真的很遠，就讓我來試試吧！」

建地位於面向太平洋的斷崖絕壁上，我計畫要打造一個讓造訪的孩子們一邊感受到舒適的自然環境，一邊與各種美麗繪本產生心靈對話的場所。館內牆面設計為展示所有繪本的封面，孩子們可以自由選擇、伸手拿取想看的繪本。卷麗女士說過，教育下一世代孩子的心靈，並為他們建構人性是很重要的。完成的繪本館，以她最喜歡的繪本名稱命名為「在那遙遠的地方」[1]，希望讓孩子們感受到窗外無限廣闊的世界。我也和卷麗女士一樣有著相同的願望。

這座繪本館獲得國外雜誌的介紹。二〇〇七年十月卷麗女士寄給我的信裡寫著：

「我從沒想過，我們的孩子閱讀繪本的畫面，可以讓世界各地的人都看到，真的很感激！也非常感謝您幫忙完成我這老太婆的美夢。」

福島不幸地成為這次的震災區，但是很慶幸的，卷麗女士親自找到的這塊位於斷崖絕壁上的建地，建築物並未受到太大的影響，只遭到最低限度的海嘯侵襲。但是周邊的災情就很慘，希望全國上下同心協力，盡早完成重建。儘管我的力量微小，但我強烈希望盡我所能地提供援助。

發生震災的兩年前，卷麗女士因病逝世。現在由她的女兒繼承遺志繼續經營。

我期待充滿孩子們笑容的繪本館能早日重新啟用。

卷麗女士和我在繪本館中留影
（照片提供：《Mrs.》，二○○五年八月號，文化出版局）

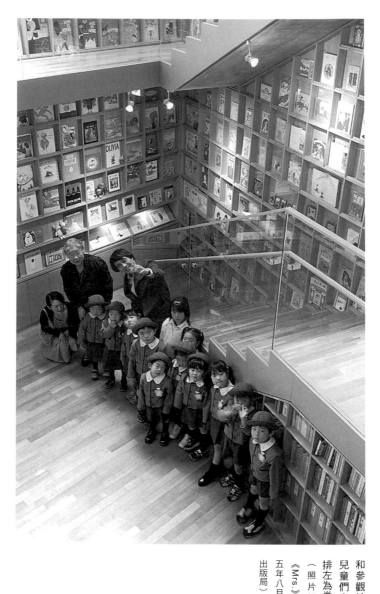

和參觀繪本館的
兒童們合照，後
排左為卷麗女士
（照片提供者：
《Mrs.》，二〇〇
五年八月號，文化
出版局）

磐城市的繪本館之外，我也建造了幾座提供給兒童使用的設施。其中之一是建造位於靜岡縣伊東市的野間自由幼稚園。這家幼稚園的特色是擁有寬六公尺、長六十公尺的寬闊走廊空間。

野間自由幼稚園在二〇〇〇年時委託我改建。這家幼稚園於一九四八年由當時的講談社社長、佐和子女士的父親野間省一設立。野間佐和子女士已於二〇一一年逝世。

這塊鋪著翠綠草地、約一萬五千平方公尺的建地，原本是北里柴三郎[2]的別墅所在地，北里先生是日本第一位獲得諾貝爾獎提名的細菌學者，後來成功培養破傷風菌，並於一九一四年設立北里研究所。

「建造一座讓孩子可以在自然環境中健康地奔跑的幼稚園」

為了實現野間女士理想中的幼稚園，我提出的方案就是設計這個寬闊的走廊。我認為面向遼闊草地的半戶外走廊空間，做為讓孩子能夠盡情嬉戲、奔跑和學習的場所，應該可以扮演重要的角色。

另外，依照野間女士的想法，在遼闊草地上設置雕刻家安田侃的作品。看著孩子們在圓形大理石的雕刻作品周遭或坐或爬、或是打滾，隨著各人自由想像玩耍的光景，就

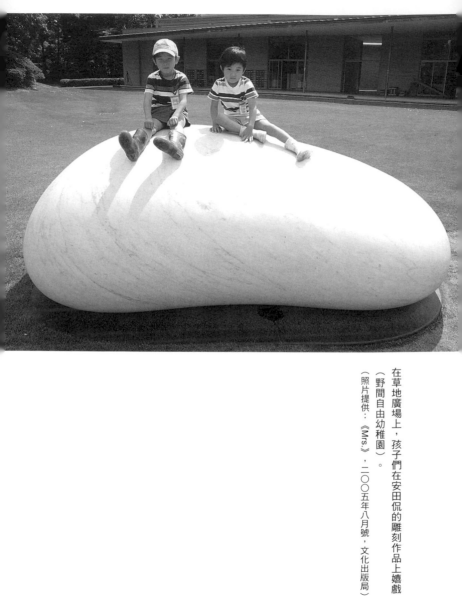

在草地廣場上，孩子們在安田侃的雕刻作品上嬉戲
（野間自由幼稚園）。
（照片提供：《Mrs.》，二〇〇五年八月號，文化出版局）

可以理解她的用意。希望讓孩子們不管是遊戲還是做其他事情，發揮自己的想像力，並創造趣味。我體會到那樣的心願被蘊藏在其中了。

由此可以感受到佐和子女士對兒童的用心與關心。

橫濱的微風幼稚園，也是目前已九十高齡的園長高畠輝女士實現熱情的例子。年輕時就讀橫濱教會學校費利斯女學院的高畠輝老師，在她多年的幼保經驗裡，提倡幼兒教育是人類復活的關鍵。她主張了解幼兒的本性，傾聽他們的心聲，與他們一起做點心、用毛線編織等一邊遊戲一邊教學，讓他們學習手腦並用是很重要的事。

像這些擔負下一代的教養責任、對孩子們抱持著深厚情感的女性們，她們的熱情與活力，總是令我肅然起敬。她們強烈的好奇心與豐富的想像力，以及實現夢想的執行力，都是日本男性們必須學習的。

1 《在那遙遠的地方》（*Outside Over There*），美國知名繪本家桑達克（Maurice Sendak, 1928-2012）的作品。日文譯名的意思則為「窗外的另一邊」。

2 北里柴三郎：一八五三—一九三一，被譽為日本細菌學之父。創立了傳染病研究所、北里研究所。

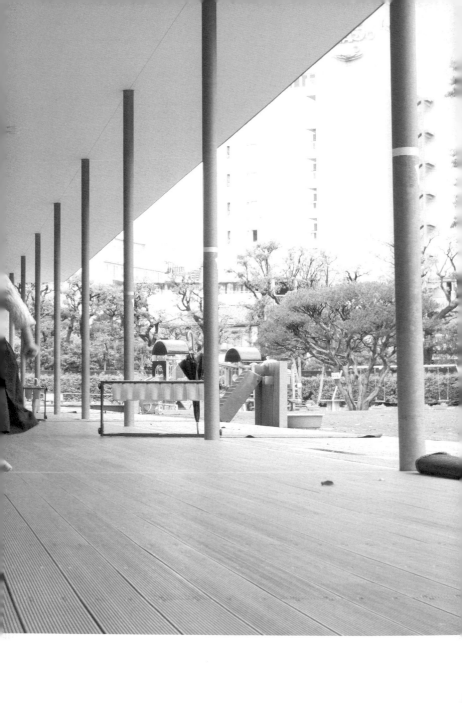

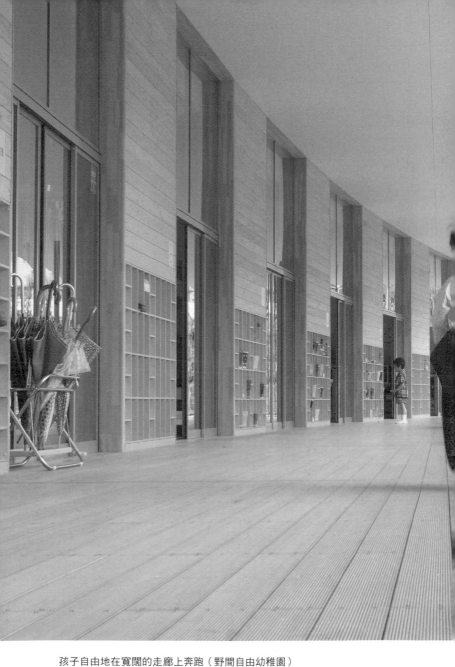

孩子自由地在寬闊的走廊上奔跑（野間自由幼稚園）

（照片提供：《Mrs.》二〇〇五年八月號，文化出版局）

為了創造藝術的空間

堅強的女性 II

承接超過十年的夢想

堅強能幹的女性不只侷限在日本。二○○一年，我受邀在美國中西部的聖路易斯市興建普立茲美術館。透過這項工作，也讓我見識到一名女性的堅強。我和業主普立茲夫婦認識，是透過前芝加哥美術館館長伍德（James Wood）的介紹。

一九九一年第一次受邀到普立茲家作客，讓我非常驚訝。因為餐廳牆壁上掛著莫內的大幅畫《睡蓮》，那是如假包換的真蹟，而且旁邊很自然地擺飾著畢卡索的雕刻作品。其他還陳列著馬諦斯、布朗庫西（Constantin Brâncuşi, 1876-1957）[1] 的作品，那情景令人懾服。

雖然午餐僅是沙拉、起司和麵包這些簡單的食物，但能在莫內的《睡蓮》真蹟前，以及被其他名畫和雕塑作品圍繞的空間裡用餐，是我人生中從未體驗過的豪華。

他們的庭院裡陳列著塞拉（Richard Serra）[2] 的鐵板雕塑作品；考爾德（Alexander Calder, 1898-1976）[3] 的作品則以藍天為背景搖晃著。美國藝術蒐藏家的視野與雄厚財

力，再次感動了我。

聽說他們之所以邀請我設計，是受當代藝術家凱利（Ellsworth Kelly）和塞拉推[4]薦。普立茲夫婦對藝術的深厚造詣和理解，也讓我深深佩服，和他們一起工作雖然充滿刺激，同時也伴隨著未曾停止的緊張壓力。

說起來有點不好意思，我在那個時候，不知道他們就是世界知名普立茲新聞獎的[5]

一九九一年，在普立茲夫婦聖路易市自宅中合影
約瑟夫・普立茲二世（Joseph Pulitzer, Jr., 1913-1993）（左上）
愛蜜麗・普立茲（Emily Rauh Pulitzer）（右上）夫婦
前排為我和妻子由美子

創立者。這是因為我們日本人耳朵聽到的英文「BYURITSUA」和「Pulitzer」的發音完全不同。後來我從伍德館長那邊聽到這個訊息時，嚇了一大跳。

一開始受委託的是將老舊汽車修理工廠改建為美術館。不過，在設計稿幾乎要完成的時候，已屆高齡的約瑟夫先生因癌症去世。其他和都市計畫相關的部分也發生問題，出現各種狀況的變化，計畫做到一半，中斷了三年。儘管如此，普立茲夫人愛蜜麗仍不放棄。在她強烈的期望下，重啟計畫，把建地改到別的地方才得以實現。到完成之前，這項計畫花費了數十年的歲月，功能與藝術相關的部分，基本上是在夫人的指導下進行設計而成形的。我也因為這座建築物的關係，經常被夫人的熱情所懾服，無論如何都想要回應那樣的心願，而在工作上竭盡全力。

與塞拉、凱利這些當代藝術界大師合作構成展示空間。與藝術家的對應其實很困難，他們的主觀性和自我意識很強，完全貫徹自己的想法，不到最後絕不讓步。曾擔任聖路易當代藝術博物館館長的愛蜜麗也不輕易妥協，為了實現亡夫的夢想，堅持努力到最後，終於打造出彼此都滿意的美術館。就是這種堅持，不愧是美國數一數二的館長，令人敬佩。

美術館並不是在建築物完成後就大功告成，每場展覽會要讓欣賞者看到些什麼，都

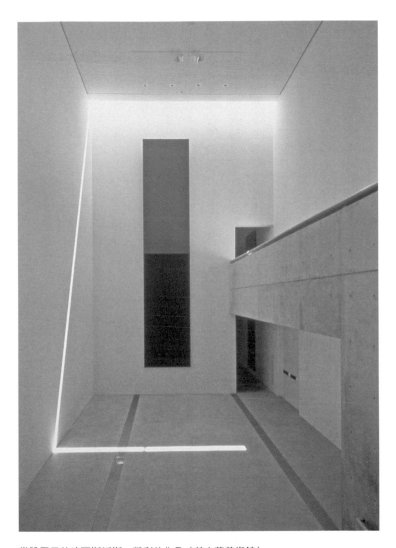

常設展示的埃爾斯沃斯・凱利的作品（普立茲美術館）

photo:Robert Pettus

要看他的能耐。普立茲美術館能不斷獲得國際性的好評，歸功於愛蜜麗的能力。愛蜜麗同時擁有對藝術和建築物深刻的理解，以及非比尋常的熱情，的確是理想的業主啊！

由德國古老的木造小屋改造的「石的雕刻美術館」，終於在二〇一〇年完工了，它位於離德國法蘭克福約一小時車程的郊區。這座小小的美術館在完成之前，也有一段歷經長久歲月的故事。努力堅持到最後的是雕刻家庫巴哈（Wolfgang Kubach）的太太──安娜・威爾森（Anna Kubach-Wilmsen）她本身也是藝術家。

一九九五年，大阪老字號畫廊新居藝廊的老闆新居先生，帶著庫巴哈夫婦來到我的事務所。帶著小而重的大理石雕書來訪，這對長得高大而純樸的藝術家夫婦，無論如何都想在故鄉德國的小村子裡建造一座美術館，因此來找我商量。雖然我被兩人的熱誠打動，但是他們說沒有資金。最後在希望我想辦法接受委託的堅持下離開。

之後多次收到他們的來信和資料。一九九七年，夫婦倆又再度帶著大理石雕書來找我，他們的熱情絲毫未減。因為已談到了一些具體的想法，因此就繼續進行下去。之後事務所也派了負責的工作人員到現場探訪，感覺好像進行得很順利，但缺乏資金這件事卻不是那麼容易解決。

二〇〇七年四月，與癌症纏鬥五年之後，七十一歲的庫巴哈病逝。離我們第一次見

庫巴哈夫婦與石雕作品

身為美術館的設計圖，堆起石頭、攪拌混凝土，削木頭、塗白牆，儘管很花時間，但在

對建築具備基本技術的村內志工和藝術家的家族，大家一起拿著應該可以讓小屋變

造屋改造成美術館。了解我的想法後，他們開始在村子裡尋找古老的木造小屋。

續為美術館的建造及營運而努力。我建議他們放棄蓋全新的建築，而是將德國特有的木

面已經過了十多年，安娜女士與支持者仍不放棄，他們設立了一個小小的財團法人，繼

一邊感受到實實在在靠自己的雙手，參與藝術家工作的喜悅，終於邁向完成的時刻。

現在小村裡，常見觀光巴士載著參觀者造訪，為村子帶來收入和熱鬧景象。

建築這種工作是需要經年累月才能完成，特別是國外的工作，從第一次和委託者見面，到經過十幾年後才終於完成的案子非常多。即使如此，能夠和不把困難當作困難、勇往直前的人，共同擁有夢想而努力，必定會帶來美好的結果。

透過這些相關的建築案讓我實際感受到，堅強的女性大多不會捨棄夢想，能夠發揮驚人的毅力，最後終於完成夢想。

愛蜜麗和安娜女士，她們的共通點都是對美的深刻情感，以及不厭煩的探究心，還有旺盛的好奇心和從中產生的能量。我從她們那裡獲得力量，所學到的也無法衡量。

1 康斯坦丁・布朗庫西，被譽為現代主義雕塑的先驅。

2 理查・塞拉，美國雕塑家，後極限藝術（Post-minimalisme）代表人物。

3 亞歷山大・考爾德，美國藝術家，以「機動雕塑」（kinetic sculpture）聞名，透過空間和時間來表現藝術的動態藝術（Kinetic Art）開拓者。

4 埃爾斯沃斯・凱利，美國藝術家，歐普藝術（Optical art）大師。

5 普立茲新聞獎，也稱普立茲獎（Pulitzer Prize），一九一七年根據美國報業巨頭、匈牙利裔美國人約瑟夫・普立茲（Joseph "Joe" Pulitzer）的遺願設立的獎項。

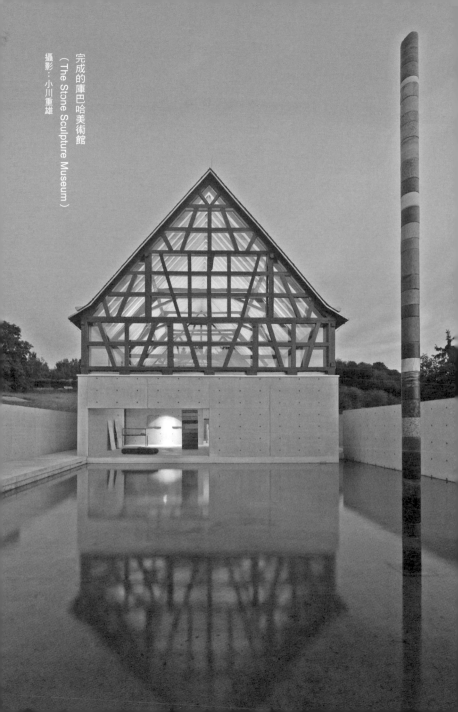

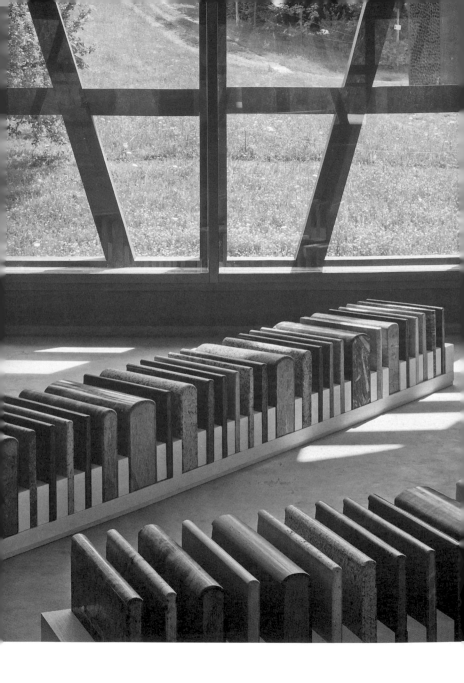

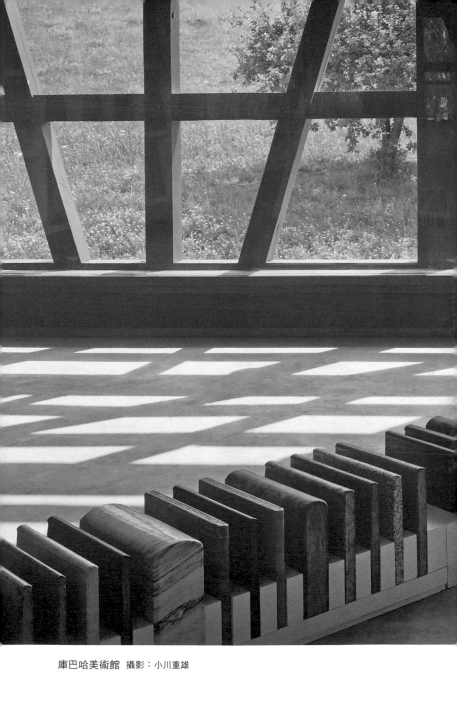

庫巴哈美術館　攝影：小川重雄

發揮團隊的力量

分享想法、克服重重困難

在大阪萬國博覽會中擔任總製作，並發揮鐵腕能力的堺屋太一，積極推動日本參加一九九二年在西班牙塞維利亞舉行的萬國博覽會。在多件提案中，我的提案被採用了，因此成為日本場館的設計者。

日本官方代表是新力會長盛田昭夫，總是鼓勵創新事物的盛田先生，帶著剛開賣的行動電話，催促我從西班牙打電話回日本。這是我有生以來第一次嘗試使用行動電話，怎麼看它都像是一個巨大、外型又笨重的東西。

堺屋先生希望以「原生文化」為場館主題，於是我以日本建築基材木頭為主軸，設計一座高三十公尺、單一空間的木造場館。同時也計畫在裡面展示日本建築史上最富獨創性的織田信長建造的安土城天守閣原寸模型。

要表現日本精神，非木造建築莫屬。不過，西班牙那邊卻傳來了反對的意見。因為他們是石造文化的國家，所以沒有以大型木造建築為對象的法規，要執行是很困難的。如果

沒有訂定木造建築法規，就行不通了。因為我以這樣的氣魄，來面對這項計畫，讓對方也不得不屈服。但是之後還是經歷不斷的困境與苦戰。

因為要想辦法執行木造的大架構，於是決定打造一個以日本工匠為主，結合西班牙、摩洛哥、法國等地的工匠合作的國際型團隊，數度討論關於木造建築的工法。在大家都能接受的情況下，開始進行工程。建材則從非洲等各地運來。

完成之後，日本館的進場人數和評價都很好。國際色彩濃厚的團隊，因為使用世界各地的建材，建構象徵日本文化的木造建築，雖然過程曾飽受批評，但這個意外卻帶來幸運的結果。

受一九九〇年開始的波斯灣戰爭影響下，各國的場館工程被迫中斷，唯獨日本館仍能按照預定進度進行。日本官方的決定，雖然遭到質疑，但在世界情勢緊張的狀況下，儘速完成的日本館，從結果來看很諷刺的是，卻因此得到媒體記者們特別地關注，引起很大的迴響。

停留期間，我在塞維利亞飯店裡接到班尼頓（Luciano Benetton）委託工作的電話。地點在威尼斯附近的特雷維索（Treviso）鎮上，計畫將一座十七世紀的古老建築改建為「FABRICA」（藝術學校）。這裡發揮了在塞維利亞的經驗，集合了當地的歷史學家、建

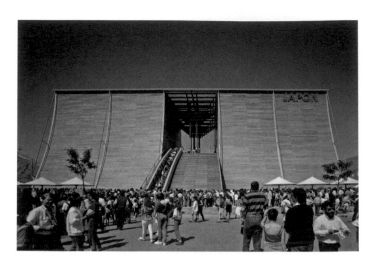

上　以世界最大規模的木造建築為主題的日本館

　　攝影：松岡滿男

下　班尼頓與我

築技術人員、設備技術人員，打造了一個團隊，面對這個不好應付的建案。但我們的共同點是：大家都打從心底地喜歡建築。連不會說英語的我，也能夠與他們溝通，靠得就是彼此對建築的強烈想法。

後來，我和法國富商法蘭索瓦·畢諾帶領這個團隊，在威尼斯兩座保存歷史性建築物、並修建稱得上是美術館的再生計畫中合作。「反對ANDO」的布條張貼在威尼斯的大街小巷。對於稱得上是建築始祖的義大利建築，不同意讓日本人來修建，當地人會有這樣的心態我是可以理解的。不過畢諾先生卻笑說，這樣反而達到宣傳效果了。

不論遇到再多的困難，到最後能夠順利完成的原因無他，就靠團隊的力量。如何打造強大的團隊，是非常重要的。

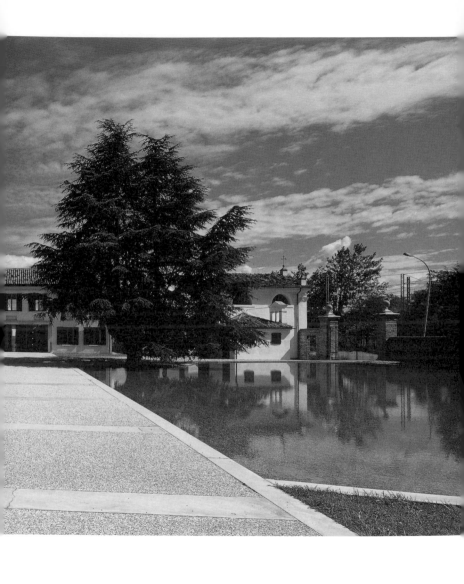

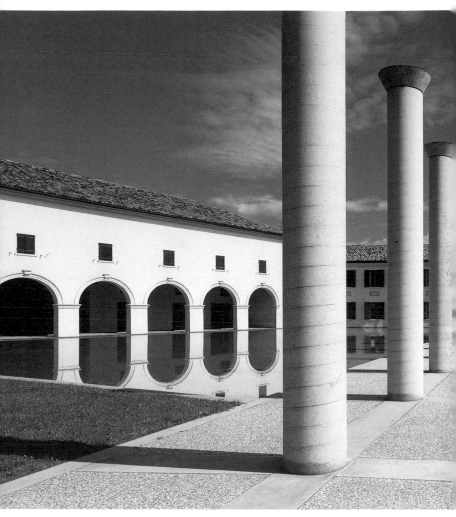

FABRICA（班尼頓藝術學校） Photo：Francesco Radino

種樹恢復美麗的風景

教導下一代珍惜大自然

瀨戶內

日本人的美學意識是從四季變化的豐富自然風景中培養出來的。在得天獨厚的環境下成長，我們必須把世界獨一無二的纖細感性，對家人、地方社會和自然的感情，教導並傳承給下一代。

我的弟弟住在西宮市附近的海邊，因此我對瀨戶內海有特別的情感。小時候，夏天經常去鳴尾的海灘戲水。遠遠眺望淡路島的樣貌，在平靜而優美的風景中，一直玩到太陽下山才回家。

江戶末期造訪日本的西博爾德（Philipp Franz Balthasar von Siebold, 1796-1866）[1] 對日本人的民族性和風景給予很高的評價，其中又以瀨戶內海的美景讓他稱讚不已。瀨戶內海域散布著五百多個綠意盎然的大小島嶼，往昔就以美麗景觀聞名。不過因為靠近陸地，自古以來就被築城等大規模建築工事相中，大量開採砂石。到了二十世紀後半，由於沿岸地區的工業化，造成自然景觀的破壞，也出現工廠排放黑煙和廢水所產生的公害，加上產業廢棄

218

物的丟棄，使得綠意消失，變成光禿禿的山，留下慘不忍睹的景象。

我與在豐島產業廢棄物問題中抗爭的中坊公平先生、後來擔任文化廳長的河合隼雄先生，在二〇〇〇年成立「瀨戶內橄欖樹基金會」，展開綠化運動。希望讓荒廢的島嶼恢復美麗的風景，募集每筆一千日圓的捐款，然後在光禿禿的山上大量種植樹木。

出身山口縣、深愛瀨戶內海的迅銷集團（Fast Retailing）[2]會長兼社長柳井正先生非常認同這項活動，在所有的優衣庫（UNIQLO）店內設置募款箱，並表示將額外捐出與募集到的捐款同等金額。另外，他也招募各分店的工作人員來當志工，協助豐島的植樹等綠化活動。

率領優衣庫進軍世界的柳井正先生，或許很難讓人和在瀨戶內踏實的植樹活動聯想在一起。但企業家大都有他熱心公益的一面。瀨戶內橄欖樹基金會在他大力協助下，至今已經募到三億八千萬捐款，現在持續進行植樹活動。

在得到瀨戶內海的離島與沿岸地區小學的協助下，開始教導孩子撿拾樹木的果實，讓它們發芽再種植到土裡，也是這項活動的重要項目。位於神戶市北區的長尾小學特別熱心，雖然二〇〇七年蓋好了新校舍，從原本的所在地搬遷過去，但新校舍位在分區出售開發地的建地，周圍完全沒有綠意。

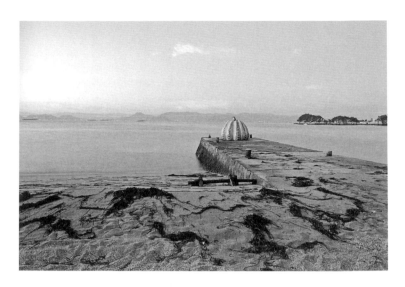

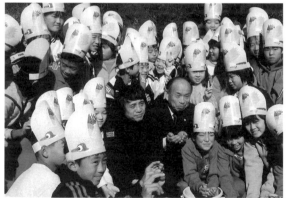

上　直島上草間彌生的雕塑作品「南瓜」與瀨戶內海

下　瀨戶內橄欖樹基金會的標誌
　　植樹活動中的一環是以小學生組成的樹木果實網絡

瀨戶内オリーブ基金
SETOUCHI OLIVE FOUNDATION

一年級小朋友們收集了樹木的果實，讓它們發芽，並種植在學校的四周，到畢業之前，持續負責照顧自己種的樹。

這項植樹活動未必得到所有人的贊同，有部分家長和老師紛紛提出反對意見，例如，「萬一孩子受傷怎麼辦？」等等。會出現各種意見這是可以想見的事，但我認為，讓雙手沾滿泥土學習種樹、澆水，這樣的經驗可以作為培育堅強生命力的基礎。

藉助這些活動，孩子們一方面感受到生命力不可思議的力量，也學習有恆心地照顧自己所種下的樹苗。從他們精神奕奕種樹的樣子，可以找回現代社會所需要的東西。

孩子們畢業的時候，每個人種下的樹苗，已經長成令人充滿回憶的小小森林了。

培育苗木需要三年時間，讓它們成長扎根還要三年，等到

1 西博爾德：日本江戶時代末期，以荷蘭商館醫師身分來到日本的德國醫師、博物學者，著有《日本植物誌》。

2 迅銷集團是平價休閒服飾品牌「UNIQLO」的母公司。

留下「心靈風景」的建築

即使百人反對也不屈不撓地勸說

222

一九九六年時，我接到同潤會青山公寓改建計畫的委託。一般來說，改建案光是處理土地所有權人，就必須花費很大的心力，比提出新的建案還要困難。這個計畫也一樣，對於我負責這個計畫，一百五十位土地所有權人中，就有一百人反對，僅有十人贊成。一開始的比例就是如此。

即使多次嘗試說服他們，反對者還是很堅決地不改變其意見。對於現存建築物懷抱強烈情感的人們，改建並不是他們期望的，也難怪會反對。雖然以建物持續老舊下去、改建是無可避免的理由來說服他們，但卻出現新的計畫也無法輕易取得同意的情況。

即使如此，我的態度還是一貫地堅決。為了使對方接受並讓事情進行下去，相互的理解是不可或缺的。不管是反對者還是贊成者的意見，都必須仔細聆聽、徹底協商。我暗自決定，在互不妥協的情況下，一定要讓事情繼續進行下去。

但是三個月一次的會議，讓人心情沉重。雖然面對多數的反對者交換彼此的意見時，

那段時間像是身處在地獄似的，但還是慢慢地花時間重複和他們對話。

打造建築的行為，和培養人才很像。建地和人一樣，也有自己的個性，沒有一模一樣的條件。所以我們首先會從現存建物和街道上的風景等，確實地讀取那個建地的個性，然後才能做出讓它復活的計畫。

教育也應該是要從符合孩子們個性格的形式，來思考如何提升他們的能力。從戰後的日本來看，教育系統正是出現單一化的問題。無視於孩子們個性的教育，完全就像在日本隨處可見的單調組裝式住宅充斥在街道上一樣，教養出枯燥無味又沒有深度的人。

現存的青山公寓最與眾不同的特點，就是將「集合住宅」的意圖明確地顯示出來的中庭。在新的計畫裡也承接了那個特質，並以三角形的廣場為中心建構。

我在一九六四年，東京奧林匹克運動會舉行的那一年，第一次探訪這個集合住宅。與櫸木行道樹合為一體，長期以來構成表參道景觀的有趣外觀，讓我留下強烈的印象。

一九二三年的關東大地震之後，以供給新形式的都市住宅為目的「同潤會公寓」[1]，便成為當時東京市長後藤新平所推動的帝都復興計畫的一環。青山公寓建於一九二七年，是當時在東京、橫濱各地建設，為了讓人們能夠住得安全又安心的試驗性集合住宅，屬於「同潤會公寓」之一。

規畫重建計畫的時候，是以這個延續了將近半個世紀的「心靈的風景」，要用什麼樣的形式留下來為主題。我們考慮將建築物的高度盡量限制在和櫸木行道樹一樣高，融入周圍既有的環境，並絞盡腦汁思考如何帶進建築物裡。這就是我們所思考的「重生」──將表參道同潤會青山公寓帶入下一個時代。

另外，我提議在現存公寓建地的東南邊留下一棟。我的想法是，新的建築物不只是對周圍的景觀，與人們心靈的風景也要能繼續連成一體，但是這個提案受到土地所有權人的強烈反對。公寓已經老舊又髒亂、天花板很低、甚至安全性也有問題的建築物，看不出有特地保留的必要性──他們的主張也有道理，結果花了四年多的時間反覆對話，找出解決方案，最終取而代之的是將一棟公寓以原貌復原的方案。

為了保護既有的風景，高度限制在地上地下共六層樓，而且為了確保容積，必須在建築物內往下深掘地下三十公尺。因為地下鐵的軌道與建地並行，不允許施工時傳出震動；加上地面上的人車通行量很大，可以說是最惡劣的工程環境了。但是負責施工的建設公司，在這種狀況下，依然分毫不差地完成了超過三百公尺的巨大建築。日本建築技術的水準再次令我感佩不已。

建築內部配合表參道的坡道，做成坡度二十分之一的斜坡，立體地引入其中。這個

建築物高度不超過櫸木行道樹的表參道之丘

攝影 松岡滿男

建案可說是在與最大的土地所有權人——森集團的森稔社長的對話中誕生的。因為店鋪會產生高低差，剛開始我是反對的，但在做出部分原寸大的模型並進行檢討後，發現想辦法解決不是也很有趣嗎？於是採行了這個計畫。一天到晚都在思考都市和建築之事的森稔先生，我對於他打造城市的深厚情感相當敬佩。

在進行設計的過程中，最重要的是仔細聆聽使用者的意見。與土地所有權人一起討論、彼此辯論，我認為正因為經歷過不計其數的協商，才能夠實現互不妥協後的結果。

另外，完成了這個困難工程的技術人員也非常厲害，即使我在世界各地打造建築，我認為日本的建築技術還是世界第一。這個案子的技術人員也確實管理品質和時間表，完成條件嚴苛的工程。可以和他們共事讓我引以為傲。

1 同潤會公寓：同潤會是在一九二三年發生關東大地震後，為了支援重建所設立的財團法人。當時以先進的鋼筋混凝土來建設集合住宅。

垃圾山變成綠森林

為了地球我們所能做的事

東京在前陣子再度成為二〇二〇年奧林匹克運動會的候選城市。

東京是日本的引擎，近年來，容易陷入消沉的日本，在二〇一一年三月十一日遭受到東日本大震災帶來的重大傷害，現在成了幾乎站不起來的狀態。為了再次找回活力、恢復精神，首要之務就是東京必須變得堅強。從泡沫經濟瓦解之後約二十年間，日本社會雖然持續沉滯，但從震災的重建，以及為了建構新的國家，邁向下一個十年。總之，必須要踏出新的一步──這個想法的根源，與東京在上一次角逐二〇一六年的奧林匹克運動會，不幸敗給南美洲巴西時的心情是一樣的吧！

東京在上次申辦奧林匹克運動會時，東京都知事石原慎太郎希望我協助都市地景規畫，在此之前我們完全沒有接觸過，二〇〇六年五月卻突然前來邀請我。從那時就發揮強大領導力的石原知事，當我提出「可以聽一下我的意見嗎？」他回答我「當然可以」。

227

為什麼他會下決心邀請並非東京市民的我，參與以東京申請奧運為目標的計畫呢？回憶一九六四年決定在東京舉辦奧運的時候，我正值二十多歲的青春年華。對於住在大阪、偶而造訪東京的我來說，這裡簡直是個大都會。

東京這個城市逐漸現代化，建造了丹下健三的名作──以代代木體育館為代表的運動設施，也整建了公園，什麼都是新的、稀奇的，想不到日本在戰敗後還能讓國民同心協力地朝著復興的方向努力，而實現以前的夢想。日本人是那種只要給他目標，就會拚命向前奮鬥，讓那個目標化為現實之物的優秀民族。

因此一九六〇年代的日本，得以成功舉辦奧運和萬國博覽，這世界兩大重要的活動。

為了再次實現夢想，希望日本人能夠重新恢復活力，因此我接受了委託。

東京雖然以舉辦二〇一六年的奧運會傾力宣傳，不過在東京舉辦奧運並沒有獲得全體國民一致的贊同，這也對國際奧委會的評分帶來了不好的影響。對於為了要舉辦奧運而必須對東京進行大改造，要到處開挖馬路、弄得天翻地覆，多數東京市民為此而反對。而東京都以外的國民也有不少人持反對意見。

什麼都集中在首都東京，不用說也知道一定會引起議論；而正因為地方的疲弊狀態也是無能為力的情況，所以必然會表示反對。但是為了讓牽引著日本整體的東京可以恢復活

力，積極爭取能夠帶來龐大經濟上刺激的奧運，是很有意義的。

在這個活動中要如何規畫東京十年後的樣子，雖然被指名負責這個重大任務非常光榮，但怎麼說我並不是都市建設的專家，很容易就能預料到這是一件非常困難的工作。

首要之務是以環境做為中心主旨，完全不做大規模的都市改造，另外也要避免選手們的長距離移動，將現存的設施加以修建使用，再增建最低限度的新設施。從事綠化、讓電線桿地下化，讓校園綠地化，我計畫盡可能去做內設置選手村和練習場。

能力範圍內的事情。

在那樣的主題下，以綠色迴廊，也就是風之路為中心，做出十年計畫的都市地景規畫。例如，電線桿的鋪設地下化、應該處理的地球暖化問題，除了讓小學校園綠地化，也要比過去更加積極推動屋頂和外牆的綠化等，這與過去將經濟視為最優先的都市開發不同，重視地球環境與景觀，面對下一個世代，要開始創造新的都市改造。

東京今後要成為更加「充滿魅力的都市」所必須具備的，不像過去在一九六四年舉辦奧林匹克運動會時那種追求來自基礎設施整建的「成長」；今後的目標應該要和國家單一發展的姿態有所不同。抑制偏向市場原理、過度龐大化的都市，要如何創造取得人類與自然之間的平衡、追求共生的環境，並以這種綜合性的觀點重新改造都市。我認為那才是都

市所謂的「成熟」。

另外，仰賴核能的日本，在能源政策不斷被大眾追根究柢地質問的當下，是否能夠有效率地生產循環型的能源，也和都市改造息息相關。

不去思考電力是有限的能源而繼續揮霍下去，我們日本人的生活在這個不得不再次改變的時期，要如何看待會消耗大量的能源、像祭典一樣舉行的奧運會？又該如何把這個

改造東京都市的地景規畫概念圖

活動與日本的重建相連在一起呢？帶著不同意見的人，也都是真摯地在描繪日本未來的樣貌，所以必須積極正面地不斷討論這個議題。

紐約、巴黎、倫敦等都市，一方面具備讓世界各地的人為之著迷的龐大規模，卻也不失人文氣息，幾乎都是經過數百年長期的規畫才修造而成。在創造歷史的同時，因為交通方式的改變而整修道路，公園等人工式的自然景觀，也與美術館、博物館等文化設施適當地配置，這些都是先人們的苦心思索與討論的成果，才得以呈現出現在的樣貌。然而，以東京為首的日本大型都市，因為有著從戰後的廢墟，到隨著經濟成長急速地發展的這段過去，形成了混亂的街道景觀。日本的都市景象和歐美那種計畫性的都市整建可說是相距甚遠，但為時未遲。特別是東京，現在仍持續急遽地變化著。如果可以用計畫性的方式來控制，我覺得非常有機會變得比充滿魅力的都市還要更「成熟」。

因此我們成立了「海上森林募款」，做為創造更好環境的都市規畫之一環。在東京灣有一座垃圾掩埋場，因為都市活動所產生的垃圾與廢土，堆積了三十公尺高，幾乎是十八個高爾夫球場。

雖然是個無法想像的計畫，如果可能的話，就可以提出辦法，解決世界上各大都市所

這座垃圾山可以重新改造成綠色的森林嗎？

必須面對的生活廢棄物的問題。

向市民募集一筆一千日圓的捐款，然後在這座垃圾山上種樹、綠化，重生出一座浮在海上的美麗森林，這就是本計畫的宗旨。如果沒有政府與人民同心協力就無法實現，然而東京都知事石原慎太郎卻大力贊成並提供協助。

後來推動了現有的綠色東京募款與海上森林募款合而為一的計畫。如此一來，這就成為都市改造計畫的象徵。

垃圾問題與暖化現在已成了全世界共通的問題，東京的「海上森林」是可以向世界提出的其中一種解決方案，我寄予「海上森林」能夠成為「地球森林」的厚望。但是如果不能得到一般大眾的認同，這個計畫就行不通。雖然是帶著不安的心情開始進行，在號召的時候，愛爾蘭搖滾樂團Ｕ２的主唱波諾，以及在二○一一年九月過世的環境活動家馬賽伊[1]女士等人，伸出援手加入，讓活動的聲勢更加浩大。除了他們的力量，從一般市民到大企業，出乎意料地都贊成這個計畫，前後五年的時間，就達成了五十萬筆、一共五億日元的募款目標。定期進行植樹，當地綠意盎然的森林仍繼續成長。

二○一一年三月的東日本大震災，不只重創東北地區，連關東地方也受到嚴重的損害。包含核能問題在內，受損的規模難以估計。現在復興之路依舊遙遙，但是震災也成為

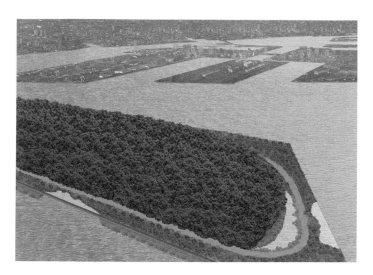

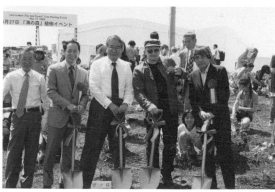

上　「海上森林」示意圖

下　「海上森林」的植樹儀式，右起為我、音樂人波諾、東京都知事石原慎太郎

改變人們生活的一個契機。市中心地區被要求節電，同時也趕緊開發安全無虞的替代性能源技術。今後，在思考針對地球環境整體的對策時，活用現在日本嚴酷經驗的那一天必將到來。這座「海上森林」應該也可成為與自然共生的日本人，向世界宣告與環境共生的重要性、並成為循環型社會的範本。我認為可以用地球規模去傳達這個「與自然共生」的印象。

1 馬賽伊（Wangari Muta Maathai, 1940-2011）：首位以環保議題獲得諾貝爾和平獎的得主，她推動非洲「綠帶運動」，在非洲各地種植三千萬棵樹，長期推動綠化運動。

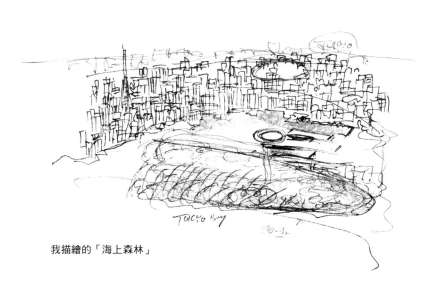

我描繪的「海上森林」

靠市民雙手打造活力的城市

大阪人的公共精神源遠流長

種植櫻花

很久沒有人說「大阪沒有活力」。被稱為天下的廚房，從江戶時代集中了日本的物資、以商業經濟都市繁榮的大阪，在明治時代之後也被稱為「煙之都」[1]持續發展，是次於東京的大城市。這種活力一直持續到戰後日本經濟發展的巔峰、一九七〇年大阪萬國博覽會之時。但或許是耽溺於成功之故，在八〇年代之後就只有走下坡一途。

大阪過去是「商人之都」，因此打造出不依賴官方的市民主導型城市。興盛於幕府末年的大阪私塾：緒方洪庵的適塾[2]精神，將這個精神傳承下去的大阪大學，是以半官方半民間的方式設立，也就是一半的費用由民間負擔。在舊帝國大學中，大阪大學算是少數的異端。為了與國家「國立大學在京都就有了，因此大阪不需要」的方針對抗，大阪的財經界人士自己拿錢出來成立大阪大學。

從很多佳話都可以感受到大阪人意志之堅強與高度的公共精神。被稱為「水之都」的大阪，雖然有號稱八百八橋這麼多的橋，但這些橋大部分都是由市民出資蓋的。住友家[3]

捐贈的中之島圖書館、投資家岩本榮之助所捐贈的中央公會堂等由民間所建的建築，現在依舊是構成大阪景觀的重要據點。還有大阪人想打造大阪的象徵，因此在昭和初期重建的大阪城，也是透過捐款而來。

承繼這種精神，為了實現自己的城市要靠自己打造，二〇〇四年成立了「櫻之會‧平成的樹廊」。在流經大阪中心的大河沿岸，以全國知名的造幣局櫻花廊道為首，總共種了四千八百棵櫻花樹。我計畫再增種三千株，希望可以成為日本第一的櫻花名所、市民的庭院。櫻花樹三十年的維護費用一棵大約十五萬日圓，總計四億五千萬的目標募款金額，來自市民一筆一萬日圓的捐款。

以「小氣」聞名的大阪人，真的會來捐款嗎？另外，河川地的管轄權分屬大阪市、大阪府和國家等，堆積如山的問題，讓人心中充滿著不安。

但計畫不大膽進行是不行的，於是下定決心拜託當時非常有人氣的首相小泉純一郎，請他種下第一棵樹，他也爽快地答應了。二〇〇五年一月八日，舉行了邀請小泉先生的第一次植樹紀念活動。活動正式展開，和預期相反地收到熱烈迴響，沒想到半年內就達到一半以上的目標額，募集到兩億五千萬。這都多虧大阪市、大阪府和國家跨越界限的協助。

此外也得到前財務大臣鹽川正十郎的號召。當初他說要「號召三百人」的時候，我還

嚇一跳，最後竟號召到八百位以上的捐款者。鹽川先生說：「政治家如果說話不算話，是沒有信用的。」

櫻之會的成立是從不可能開始，歷經七年，得到大阪府知事、大阪市長的協助，已經種植了三千棵樹，募集到的款項高達五億兩千萬日圓。但是活動還沒有結束，重要的是種下的櫻花樹，未來也要好好地照顧下去。

二〇〇五年一月
第一棵樹由當時的首相小泉純一郎所種下

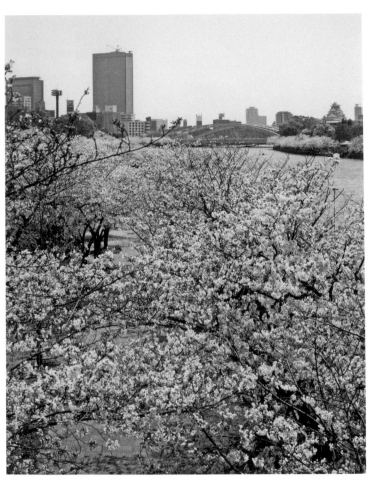

大阪中之島
春天櫻花
盛開的景緻
攝影：市川薰

櫻花樹的種植仍在繼續進行，現在則是向市民呼籲「建設不亂丟垃圾的城市」。以日本最美的城市為目標，我想再次賭賭看大阪人的公共精神。

1 煙之都：意指大型工業城市。

2 適塾：緒方洪庵是武士也是醫師，他在大阪開設了教導「蘭學」（西洋學）的私塾，名為「適々斎塾」，簡稱適塾。

3 住友家：現今住友財團的前身，從一六二〇年代起以大阪為據點，進行銅的進口買賣。二戰前與三井、三菱同為日本三大財閥。

現在日本更要團結一心

以果決、不屈不撓突破難關

以前認識的高空作業[1]師傅鈴木惠一在東日本大震災中喪生了。地震發生後，雖然多次想要聯絡，確認住在宮城縣的他是否安全無恙，但都沒有聯絡上。後來在報紙的死亡通知欄中確認了「七濱 鈴木惠一（55）」，我黯然地想果然沒能逃過一劫。

我是在一九八七年認識他，我們在東北博覽會上一起蓋場館。在沒有前例的計畫裡，打算用建築鷹架用的鋼管來蓋房子，他一口答應「這項工作就交給我了」。因為這句話，他找來十幾位專家，完成了困難的工程。但是人一站上二十公尺高的鷹架就會搖搖晃晃的，儘管如此，問題一個個迎刃而解，最後完成了建築。他那充滿自信的神情，令人敬佩。那位倔強的鈴木先生竟被海嘯帶走了。

後來在淺草構築下町唐座時，也找他來幫忙築鷹架鋼管的工程。平常很少與他見面，但見到時卻總是具有威嚴的樣子，讓人感受到專家的美感與強韌，並擁有日本人特有的協調心和忍耐力。他是在災害中，想要幫助很多人而忘我地工作，所以才丟了性命的吧？

這次的地震帶來無法想像的災情。地震、海嘯、核能問題引發的連鎖性災害，看不見的不安仍籠罩著整個日本。當看到在難以想像的能量面前，完全無法抵禦地遭到破壞的畫面，更讓人體會到人類對大自然的無力感。

現在國家應該要發布緊急命令，而全體國民也應該要全力援助災區的人們。被報導的受災情況時時刻刻都在變化，其中，有在房子裡受困數日才被自衛隊救出來的老婦人，但她還為自己麻煩別人而道歉，數度恭敬行禮；也有災區的孩子們大聲喊著自己一定會努力重建故鄉，這些畫面都讓人為之鼻酸、動容。

我在亞洲有很多案子正在進行，在發生大震災之後，有很多來自中國、韓國、台灣等業主向我表示想要捐款救助。連日來都有人詢問：「要把捐款送到哪裡好呢？」也有很多人送來高額支票，希望能提供一些幫助。他們以大家同樣身為人類的同理心，對日本伸出援手。

近代以來，日本與亞洲各國之間維持著冷淡的關係，仔細想想，因為日本是用自己的觀點來看待亞洲，會造成這種情況也是莫可奈何的。而且我覺得，日本甚至是以上位者的角度來看待亞洲。但這種情況在最近變得不一樣了。

從今以後，我們更必須要思考，以亞洲觀點來看，日本會被如何看待這件事。我自己也透過工作實際感受到「只有一個亞洲」、「只有一個地球」。彼此互相幫助、互相支持，同時迎接創造嶄新世界的時代。

很多國家在對我們伸出援手的同時，市場也在靜觀著日本的狀況。對於震災的應對，也和日本這個國家的信用問題息息相關，是個很重要的問題。

過去經濟大國的氣勢不再，存在感變得薄弱的日本，還遭受到這麼大的災難。我們從一九四五年的戰敗中漂亮地活過來了，這是因為我們有著果決、不屈不撓的民族性格。我們現在更應該要團結一心面對嚴苛的現實。這樣一來，也可以再次向世界展現日本的存在感吧！

1　高空作業：日文為「鳶職」，在建築工地現場專門於高處進行作業的工作者，例如鷹架工人等。

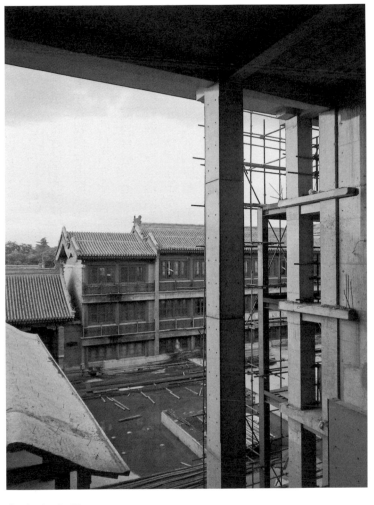

透過工作體會到「只
有一個亞洲」（預計
在二〇一二年完工的
中國北京國子監建築
案工地）

培育人性的教育才有未來

找回耿直的民族性、恢復創造力

日本，加油！

應該走在國際社會前面的日本，現在卻失去了存在感、跟不上國際化的浪潮，掌握不到未來的方向。

發生震災與核能發電廠事故以來，官方反覆出現曖昧不清的發言，也沒辦法將正確的事實傳達給國民和國外的媒體，對於政府官員的言論，美國ＣＮＮ或是法國媒體記者們都發表了近乎絕望的感想。

「用這種曖昧的態度繼續做含糊不清的發言，如果對日本同胞就算了，對國外來說，這樣既沒辦法寫成報導文章，日本也將被世界孤立，然後遺忘。」國外媒體的敘說讓我感到非常不安。

二十一世紀世界情勢瞬息萬變，但是我們國家在教育制度方面，到現在還是千篇一律，政治上也毫無信念。把情況逼到絕境的就是那場「三一一」大震災。足以擊垮人類的

244

地震與海嘯，襲擊了我們。面對狂暴的自然威勢，我們只能呆然佇立。

在這個時候，我們不得不捫心自問，一個人的力量究竟能做什麼。在此之前，日本人

在歷史發展過程中曾出現兩次奇蹟，如今，又出現大災難，不管如何，我們都得設法讓日

本重建復興。

原本我覺得日本人擁有很棒的民族性，即使從我自己的經驗來看，不管是土木、建築

的技術力，或是時程、品質、安全衛生的管理能力，都擁有世界頂尖的水準。在其他領域

也是細膩而縝密、充滿探究精神，並勤勉努力。這些都曾獲得國外很高的評價。

第一次奇蹟是明治維新時，從幕藩體制一口氣創建了近代國家。它的根基是超過三百

個諸藩[1]的教育體制，與現在千篇一律的教育制度不同，呈現各藩的特色，實行的是考慮

學習者的目的與個性的教育。從這種充滿熱情又有彈性的教育體制中培育出來的人才，開

啟了新時代的大門。

第二個奇蹟是太平洋戰爭戰敗後，在數十年內休養生息，並發展成為世界上數一數

二的經濟大國。在化為廢墟的土地上，看著大人們廢寢忘食地工作，孩子們則精神奕奕、

眼神充滿光彩和希望，來拜訪的外國人都異口同聲說：「這個國家充滿希望，必定會復

興。」但是，從一九六九年左右開始被歌頌的「經濟大國」，日本人耿直的民族性開始消

失。我開始從事建築工作，也剛好是在那個時候。現在回憶起來，一九七〇年三島由紀夫的切腹，或許是預告日本人精神的凋零，為此敲下一記警鐘。

人們變得不去思考，也不再奮鬥，只求經濟上的富裕，完全忘記了在生活文化中富裕的真正意義。

肩負未來的孩子們，在父母的意志下，為了填塞知識而被送往補習班，失去了正是培養創造力最寶貴的階段。原本孩子們應該和朋友自由地在自然中嬉戲，並在遊戲中培養好奇心、磨練感性、養成挑戰的勇氣和責任感。但現在的孩子是在父母鋪好的跑道上奔跑、在竭盡所能地過度保護下成長。靠自己思考的體驗絕對是不足的，而且就在缺乏壓力、判斷力、自立心的情況下長大成人，成為社會棟梁的角色。

現在的日本無法用正確的價值觀判斷，並在國際社會上落後的現狀，與充斥在兒童的教育問題，絕對脫不了關係。

其中包括一九七〇年以來對於大學入學考試的改善，檢討的結果是一九七九年在教育第一線採用的共通一次測驗與大學入學考試中心測驗的制度，原本是希望緩和大學入學考試的競爭壓力，但因為補習業的介入與根據偏差值的考生選拔，反而增長了大學的排名。

可以說只是以數字來取代年輕人的能力，讓原本具備多種可能性的年輕學生，以電腦閱卷

卡的方式來考試，單純地接受優劣評判的考試戰爭，這種方式剝奪了年輕人及國家的活力。國家的活力與教育絕對是息息相關的，如果不從根本改變這種考試制度，我認為這個國家是看不見未來的。

我沒有受過大學教育，所以我對於不得不靠自己獲得生存的力量的想法，比別人強烈。因此，當看到自我意志薄弱、不想跟人發生衝突、精神上很軟弱的年輕人和孩子，就讓我對日本的將來有著強烈的擔憂。

如果不恢復日本的民族性，實行養成人性的教育、創造擁有自我價值觀的「獨立個體」，並對家族和地方懷抱情感，是看不見未來的。

法國詩人保羅·克勞岱（Paul Claudel）對日本的藝術很感興趣，有個姊姊是雕塑家卡蜜兒（Camille Claudel, 1864-1943）。他從一九二一年起七年間擔任駐日大使，而且想要更加深刻理解日本的文化，他曾對法國思想家、也是詩人的友人保羅·梵樂希（Paul Valery, 1871-1945）說：「只有這個民族，是我不希望它消失的民族，那就是日本。」那個日本，現在正面臨存亡的危機。

首先，我希望讓被馴養的孩子們可以恢復他們的本性。擁有本性的孩子才能培養知

在三一一大地震之後，日本必須痛定思痛、徹底改革，創造出第三次奇蹟。

性，可以用自己的意志去認識與學習，才能培育出重振日本國力的人才。這個國家要再次

倖存，比起技術革命或經濟，更重要的是培育擁有獨立個體人格的人才，才是當務之急。

養成真正人格的教育，才能讓惡化的人類與國家重生。

日本加油！安藤忠雄

作者親筆寫下的留言和自畫像

1 三百個諸藩：德川創建幕府以來，藩數時有增減，平均約為三百個，稱為「江戶三百藩」。

2 一九七〇年十一月二十五日，三島由紀夫為了修正憲法，帶著自己組成的團體「楯之會」四名成員，挾持自衛隊總監，接著發表談話後切腹自殺。史稱「三島事件」或「楯之會事件」。

透過桃柿育英會的組成

在災區，我遇到一個因海嘯而孩子行蹤不明的母親，她嘴色念念有詞地說著：「我的兒子一定還活著。」同時每天不分晝夜地尋找，她的焦慮神色，令我鼻酸。

三月十一日，毫不留情破壞東日本區域的那場大震災已經過了一年。在此之前日本原有的各種嚴重問題，因為這場震災好像一口氣地爆發出來。日本社會，從戰後的復興，經過高度經濟成長的階段，只管追求物質上的富裕，最後面臨泡沫經濟崩潰的巔峰期，之後陷入持續渾沌，這場大震災更進一步帶來打擊。

至今仍是熱門話題的資源、能源、糧食問題，突然開始影響每個人的生活，成為人人逃避不了的問題，同時也不得不去面對。今後日本究竟會變成什麼樣子？國民的不安越來越高漲。

我提倡創造「復興之森」聚集災區人們的心，作為重建的第一步。在安全的高地和殘骸堆積的地方撒下草花的種子、育苗，以及大量種植適合在各地生長的樹木。為了讓死者

的靈魂能夠安息，計畫培育一座當地人共有的「故鄉之森」。

在三陸地區流傳著「海嘯來時各自逃」這句話。意思是發生海嘯時，不要管親人、各自逃生比較好，總之就是想辦法逃往高處。這是先人們用語言將過去受到的災害和教訓傳達給後人。我思考著這次是否要用「安魂之森」的形式，把這波海嘯帶來的教訓記錄並傳承下去。為了讓悲慘的災害不要再發生，種植的樹木可以做為人們心靈的支柱，同時，擔任傳達給下個世代、甚至下下個世代的角色。

十七年前的一九九五年一月十七日，經歷過帶給神戶以及兵庫縣各地莫大災害的阪神、淡路大地震，我們結合志同道合的人士設立名為「桃柿育英會」的遺孤育英基金，廣泛募款提供給在震災中失去父母、不得不中斷學業的孩子們做為教育經費。這項活動經過了十多年，獲得眾多企業和個人的支持，透過兵庫縣教育委員會，得以將總額超過四億九千萬日圓的育英資金分配給遺孤們。

在這場東日本大震災中，從災區看到一位母親焦慮的思子之情，深刻烙印在我的心裡。相同的，如果身為保護者的父母在災難中過世，他們的孩子現在是以什麼樣的心情在過日子呢？首先，我們必須給予這些孩子力量。抱持這種想法的我，再度與多名文化界人士、學者和財經界人士發起「桃柿育英會」。參加者必須持續十年，每年捐款一萬日圓。

至少要持續十年，因為希望能夠看著災區孩子們的茁壯成長。

事務局設在我的事務所，為了將募集到的捐款全數交給這些孤兒們，必要的經費和人事幾乎都由志工來分擔。這項活動引起廣大的迴響，在成立發表會之後，電話每天響個不停，多的時候每天甚至有三百筆以上的捐款。儘管從發表以來已經過了半年，每天還是有二十件以上的詢問電話。

提出捐款申請的大多是女性，而且以超過六十歲高齡的人居多。在電話中，甚至還有八十歲的老太太喃喃地說：「我不知道還能不能活十年，但是我希望可以努力到最後。」

這讓我再次深切感受到，果然支撐著現在日本的，就是女性們的力量啊！

「桃柿育英會」掀起了超過預期的迴響，到二〇〇一年底，約收到兩萬五千筆捐款。日本人還沒有放棄。如果可以像這樣聚集每個人的力量，就可以成為邁向重建復興的強大力量。

我終於清楚知道有這麼多的人想要為災區盡一份心力。

我希望災區的人們抱持生存下去的目標，再次把重建災區當成是自己的未來。這次我在災區所感受到的是，東北地區的災民也是我們的「家人」。這是戰後日本邁向經濟大國的過程中，所付出最大的代價。所以必須以東北的災區為範本，讓大家感受到彼此之間的牽繫，共同努力建設家園。

金錢能夠做的很有限，可以支撐孩子們的生活的是，以地方社會為出發點，多付出人與人之間的牽絆關懷之情。我的願望是，盼望這些遺孤們一定要靠自己的力量，找到未來的希望。我們可以想想怎麼支持他們。像這樣一點一滴的組成，如果能與重建相連，應該就能成為日本找回元氣的契機。

「桃柿育英會」的標誌

作者

安藤忠雄／Ando Tadao

1941年出生於大阪。建築家。
自學建築，旅行歐美各國。
1969年創立安藤忠雄建築研究所。

曾任耶魯大學、哥倫比亞大學、哈佛大學客座教授。
1997年擔任東京大學教授，2003年轉任名譽教授。

1979年以「住吉長屋」獲日本建築學會賞
1993年日本藝術學院建築賞
1995年美國普立茲克獎
2002年美國建築家協會（AIA）金獎
2005年國際建築家協會（UIA）金獎
2010年獲贈文化勳章
等多項獎項

代表作品有：住吉長屋、光之教會、大阪府立近飛鳥博物館、
淡路夢舞台、萬博會日本政府館、兵庫縣立美術館、沃夫茲堡
現代美術館、東急東橫線澀谷地下車站等。

著作有：《建築家 安藤忠雄》、《邊走邊想：安藤忠雄永不落
幕的建築人生》、《在建築中發現夢想：安藤忠雄談建築》、
《安藤忠雄的都市徬徨》、《連戰連敗》、《具備柯比意勇氣
的住宅》等。

譯者

褚炫初

出生於台北市。

畢業於京都同志社大學新聞學專攻（現改為媒體學科），早稻田大學亞太研究所。曾任職電子媒體編輯部與國際新聞中心、日商智庫研究員、本土食品集團新事業開發部門。

1999年921大地震隨日本NHK電視台赴災區拍攝紀錄片以來，擔任建築、設計美學、品牌行銷等相關領域之大型演講、招商說明會、記者會、專業教育課程之同步／逐步口譯至今，曾任GTDI Co. Ltd.設計公司台灣代表。

現為專職日文口譯員與自由文字工作者。

（翻譯1-124頁）

王筱玲

曾任職出版社。

現為自由編輯工作者，《日日》中文版、《美術手帖》特刊中文版主編。

譯有：《小星星通信》、《圖說西洋美術史》、《情書》、《燕尾蝶》。

（翻譯125-252頁）

創新觀點14
安藤忠雄：我的人生履歷書

2012年12月初版　　　　　　　　　　　　　定價：新臺幣360元
2022年9月初版第十九刷
有著作權·翻印必究
Printed in Taiwan.

著　　　者	安　藤　忠　雄	
譯　　　者	褚　　炫　　初	
	王　　筱　　玲	
叢書主編	鄒　　恆　　月	
編　　　輯	王　　盈　　婷	
封面設計	鄭　　宇　　斌	
內文排版	林　　婕　　瀅	

出　版　者	聯經出版事業股份有限公司	副總編輯	陳　逸　華	
地　　　址	新北市汐止區大同路一段369號1樓	總　編　輯	涂　豐　恩	
叢書主編電話	(02)86925588轉5305	總　經　理	陳　芝　宇	
台北聯經書房	台北市新生南路三段94號	社　　　長	羅　國　俊	
電　　　話	(02)23620308	發　行　人	林　載　爵	
台中辦事處	(04)22312023			
台中電子信箱	e mail:linking2@ms42.hinet.net			
郵政劃撥帳戶	第0100559-3號			
郵　撥　電　話	(02)23620308			
印　刷　者	文聯彩色製版印刷有限公司			
總　經　銷	聯合發行股份有限公司			
發　行　所	新北市新店區寶橋路235巷6弄6號			
電　　　話	(02)29178022			

行政院新聞局出版事業登記證局版臺業字第0130號

國家圖書館出版品預行編目資料

安藤忠雄：我的人生履歷書/安藤忠雄著．
褚炫初、王筱玲譯．初版．新北市．聯經．2012年
12月（民101年）．256面．12.8×18.8公分
ISBN 978-957-08-4099-5（精裝）
[2022年9初版第十九刷]

1.安藤忠雄 2.傳記 3.建築師 4.日本

920.9931 101022728